我愛少女時代全紀錄

We Love Girls Generation

大風出版

我愛少女時代全紀錄

♥最完整、最詳盡、最獨家♥

目錄 4

目錄　我愛少女時代全紀錄 ♥ 最完整、最詳盡、最獨家 ♥

第一章　少女時代誕生祕話..................9

少女時代千呼萬喚下誕生／由「SUPER GIRLS」蛻變「少女時代」／「閃亮新世界」讓少時發光發亮／「S♡NE」官方後援會力挺偶像／「Gee」掀起模仿熱潮／「説出你的願望」開啟「美腿時代」／「Oh!」奠定韓國女團／「GENIE」成功攻占日本市場／「GIRLS' GENERATION」韓日通吃再創新紀錄／「HOOT」擄獲韓國歌迷的心／「The Boys」展現新風格進軍美國市場／小分隊「太蒂徐」令人耳目一新／「I GOT A BOY」突破創新獲好評

第二章　最完整的 ♥ 少女時代..................25

太妍 ♥ 牛奶皮膚的 OST 女王..................26

來自全州、個性爽朗的太妍／隻身前往首爾參賽逐夢／身負重任當隊長壓力超大／個人演唱 OST「All Kill」連連／JYP 朴軫詠愛才想合作／電台 DJ 主持豐富事業版圖／沉穩

應對襲擊事件／懵懵懂懂的苦澀初戀／開設 Instagram 與粉絲親密互動／「Taeng 時」留言擄獲粉絲心

Jessica ♥ 溫暖冰山，外冷內熱的貓咪公主………………………………………39

七年六個月練習生涯不足外人道／外冷內熱感情超豐富／金髮亮眼超吸睛／跨足音樂劇大獲好評／熱心關懷弱勢粉絲／電視劇處女秀獻吻／趣味開球紅遍全球各地／愛睡愛遲到小迷糊／時尚 NO.1 入圍全球百大美女／姊妹情深／Jessica 除了歌手以外的夢想……？

Sunny ♥ 男孩們都無法招架的無敵撒嬌能力者………………………………………52

討厭被叫本名的 Sunny ？／來自叔叔李秀滿的壓力／Sunny 令人想揮拳頭的撒嬌絕技？／徒手抓雞的「順圭奶奶」！／可愛之外，真正的 Sunny ／Sunny 爽朗不做作的個性，人氣直線上升／熱愛杯中物的酒圭 Sunny ／臨機應變的高 EQ 智商／「神鬼交鋒」裡的小甜心布蘭達／溫暖人心的好歌喉

目錄 6

Tiffany ♥ 比寶石更閃亮的笑眼女孩...............65

風格強烈的海歸派／「家人」是最深處的渴望／單純的傻氣女孩／直率魅力讓人著迷／極為重視的首次音樂劇演出／傷痕累累仍然勇往直前！／Tiffany 浪漫少女心／Tiffany 的真實面／開創屬於自己的風格

徐玄 ♥ 無比正直的紅薯少女...............77

講究禮貌的老么／熱愛學習，從不間斷／意想不到的偶像是…！？／令人激起保護欲的「受氣包」／令姐姐們傷腦筋的正直妹妹／愛好養生的超齡少女／清純女神的煩惱？／扮人妻也很稱職！／私底下其實很幼稚、很脫線！？

孝淵 ♥ Dancing Queen 初丁舞后...............89

不容置疑的舞蹈實力／下一個 BoA !?／運動神經超群的活力女孩／調皮的金小學生！／曾經迷惘的過去／讓孝淵發光發熱的「Dancing With The Star 2」／歐美人氣大發的孝淵／渴望戀愛的少女／深藏不露的綜藝之神／令人期待的舞后再出擊

俞利♥ 四次元黑珍珠美人⋯⋯⋯⋯

惹人喜愛的小俞利／相似度百分百的權家兄妹／令人難忘的「獅子瑜珈」／「國民媳婦」殊榮當之無愧／成為平凡大學生的心願／運動全才的俞利／無法忽視的好身材／「時尚王」裡傷痕累累的崔安娜／戲劇之路再出擊

秀英♥ 幽默感十足的長腿公主⋯⋯⋯⋯

成為少女時代之前的驚人經歷／日本發展對於秀英的意義／和爸爸之間的羈絆／與朴勝日選手的真摯友情／「第三醫院」中的音樂少女／挑戰輕鬆喜劇「戀愛操作團」／天外飛來的緋聞／少女時代中排名第一的「笑匠」

潤娥♥ 擁有梅花鹿般純淨雙眼的調皮女神⋯⋯⋯⋯

中心地位的壓力／風靡大街小巷的「你是我的命運」／臉上掛年糕的女孩／所有男生最愛的理想型／淘氣姑娘潤娥／最愛木村拓哉／「文靜允熙」和「活潑荷娜」／沒自信的地方⋯⋯？／不容質疑的美貌

102

113

124

第三章　密不可分的♥深切情誼……………137

第四章　少女時代♥集錦……………163

第五章　最詳盡的♥代言商品……………179

第六章　最獨家的♥追星祕笈……………197

第七章　最完整的♥少女時代年表……………227

第一章

少女時代誕生祕話

第一章　少女時代誕生祕話

少女時代千呼萬喚下誕生

２００７年8月5日是一個重要的日子！韓國明星夢工廠──S.M. Entertainment 的年度新人團體「少女時代」，於這天通過 SBS 人氣歌謠的初舞台正式出道了！團名更是直接宣告「少女們的時代來臨了」。

事實上，在這之前藉由官網上一天一個預告地公開成員照，以及多位在出道前便擁有許多演藝經驗的人氣練習生，早已吸引了人們的目光。最後少女時代確定由【太妍】、【Jessica（潔西卡）】、【Sunny（珊妮）】、【Tiffany（蒂芬妮）】、【孝淵】、【俞利】、【秀英】、【潤娥】、【徐玄】這九位女孩組成。

但即使是身處於資源豐富的大型經紀公司，想必當時許多人也沒有料想到，這個九人女子組合會在男團當道的韓國偶像界殺出重圍，甚至站穩國民女團的地位後，更進一步的飛向全世界。但是必須誠實地說，她們能有今天的成就並非偶然。

由「SUPER GIRLS」蛻變「少女時代」

「少女時代」一開始的概念是傾向類似日本「早安少女組」的成員輪換制，在2005年推出 SUPER JUNIOR 後，公司先從眾多女練習生中挑選出數名準備組成與其相對的女團，並被大家暫稱為「SUPER GIRLS」，這也就是現在少女時代最早的雛形。

經過了多次的成員更迭，逐漸確立了少女時代的面貌，然而在這些過程之中，曾經做為預備成員，每天都和大家一起進行艱辛的練習生課程，好幾位表現不錯的夥伴們，雖然最終與少女時代團體絕緣，但目前也仍然在演藝圈中活躍。

包括 T-ara 的素妍，她曾經在節目上透露過，當時因為意志力不夠堅定，而放棄了夢想以及出道的機會，並坦率地表達出遺憾之情。除此之外還有現在朝著演員之路努力的李沇熹、練習生時期就因驚人美貌聞名的 Stella 和正在韓國名門大學就讀的張夏珍。她們都擁有相當的實力，但也各自因為個人因素而離開了團體。

「閃亮新世界」讓少時發光發亮

在經過數年不間斷的訓練下，一心努力地朝夢想前進的少女們終於得到了出道的機會。在嚴格的練習生制度下，能夠出道的她們毫無疑問都是精挑細選的。出道單曲「閃亮新世界（Into the new world）」是她們懷抱著不安，反覆練習了一年多的成果。這是一首充滿活力的舞曲，讓人感受到少女們所擁有的純真、熱情與自信。

而在出道前夕，9人全體參加了一個出道實境節目「少女上學去」的演出，這個節目從她們搬進宿舍的第一天開始記錄，讓歌迷透過節目來了解這9位女孩的特質。除了藝人的身分外，她們就是跟一般人無異的天真少女。例如：太妍對於擔任隊長所承受的壓力、Jessica和孝淵因為誤會而吵架，之後又因為化解誤會而哭泣⋯這些片段對於現在個人活動繁重的少女時代來說，是相當珍貴的團體回憶，也是歌迷必看的入門綜藝節目。

或許就是因為「閃亮新世界（Into the new world）」整齊劃一的舞蹈讓人感受到

了這首歌，是承載了少女們對於夢想多麼熱切的期盼，每當演唱會上響起這首歌的旋律時，也是少女時代和歌迷們最感動的時刻。

「S♡NE」官方後援會力挺偶像

後來少女時代的第一張正規專輯「GIRLS' GENERATION」收錄了將知名歌手李承哲於1989年發行的暢銷曲「少女時代」重新編曲版本，讓這首歌有了更加活潑的詮釋；天真活潑的棒棒糖舞「Kissing You」，MV更找來師兄SUPER JUNIOR的東海助陣，上演九女為一男爭風吃醋的可愛橋段；以及演唱會上的經典催淚曲「Complete」，歌詞就像是少女們要對彼此和歌迷所做的告白。

另外，在少女時代出道一周年的這一天，她們公佈了官方歌迷名稱「S♡NE」，音同（so one），這是韓文中「願望」的意思。代表著「對少女時代的祝福與願望」，至於中間的心型則是象徵少女時代與歌迷同心。順帶一提，少女時代的官方應援色是「粉玫瑰色」，而隊呼是「現在是少女時代，以後是少女時代，永遠是少女時代」。這些可是身為歌迷必須知道的基本事項喔！

「Gee」掀起模仿熱潮

雖然在這個時候「少女時代」這個名字已經擁有相當的知名度了，不過在當時同期還有憑藉著「Nobody」而大紅的 WONDER GIRLS、KARA 等女子團體也正開始要嶄露頭角。面對這樣競爭激烈的情形，少女時代似乎缺少一個讓人印象深刻的焦點，如何讓團體可以在 K-POP 歌壇中發光發熱正是經紀公司的當務之急。

在發行完第一張正規專輯後，她們進入了一段空白期，但每當成員們有個人活動時，總是不忘告訴大家「自己是少女時代的成員之一」，都盡力地為團體宣傳。

而這樣的她們在2009年與命運中的神曲「Gee」相遇了，充滿記憶點的反覆性歌詞、色彩繽紛的 MV 和舞台造型、簡單好學的蟹腿舞，立刻在韓國掀起一股模仿旋風，甚至拿下了連少女時代自己也不敢置信的 KBS 音樂銀行九週冠軍，這個輝煌的紀錄一直到2012年才被 PSY 的「江南 STYLE」打破。

事實上，少女時代在這之前對於「Gee」這首歌是否能得到大眾的喜愛，抱持著

很大的擔心，隊長太妍後來也曾在節目上公開說過這樣有趣的發言：「一開始相當反對選用這首歌，還曾為了不想唱它而哭了，不過我說過不好的歌全都紅了呢！」

「說出你的願望」開啟「美腿時代」

同年6月，少女時代趁勢發行了第二張迷你專輯「說出你的願望（Genie）」，改變了上一張「Gee」的可愛風，走向轉為較性感的風格。以性感熱褲搭配招牌鍵子舞令大家驚豔不已，不僅奠定了少女時代在大家心中的「美腿」形象，也讓更多人更喜歡上她們，人氣魅力更是強強滾。

而在同時期，由少女時代成員們所演出的育兒實境綜藝節目「少女時代的Hello Baby」也相當受到歡迎，少女們透過照顧小寶寶—景山的過程中，表現出每個人不一樣的個性。告訴大家少女時代除了性感女神的面貌外，更多的是調皮、搞笑的一面，當然還有大姐姐細心呵護小寶寶的溫柔畫面。

節目中像是潤娥對姐姐們的惡作劇—鹽巴紫菜包飯、徐玄的隱藏攝影機…每個

畫面幾乎都是歌迷心中的名場面。當然她們對景山的愛也是一大看點，從相遇到分開時的依依不捨，讓大家看了也跟著一起掉淚，不管對景山、還是少女時代都是一段美好的回憶。2009年可以說是少女時代的豐收年，確立了她們在韓國的一線地位。

「Oh!」奠定韓國女團一姐寶座

在2009年底，少女時代迎接了她們出道以來的第一場單獨演唱會，並為亞洲巡迴揭開序幕，這象徵她們已經開始成為世界的「少女時代」。隔年初的第二張正規專輯「Oh!」以清新的啦啦隊風格，以及不斷在歌詞中對哥哥粉絲們的撒嬌，同樣獲得了極大的迴響。更有人開玩笑地說：「韓國軍人絕對服從國家、長官、少女時代。」可見她們在韓國的影響力。

與「Oh!」呈現反轉魅力的後續曲「Run Devil Run」帶來化身為小惡魔的女孩們。是一首描述「教訓花心劈腿的男友，要他別再出現在自己面前了」的歌曲，歌詞十分有趣。這張專輯裡的「想和你永遠同夢（Forever）」和「星星星」⋯等抒情歌曲也

得到相當高的評價。2010年的年度金唱片大賞和首爾歌謠大賞同時選擇頒給了少女時代，也是對她們人氣上的一大肯定。

「GENIE」成功攻占日本市場

在這個時候，少女時代幾乎已經在整個亞洲地區打響名號，下一步計畫決定進軍全球最大唱片市場—日本。通常想要打入日本，必須長期在當地耕耘。例如⋯她們的師兄—東方神起，在韓國當紅之際前往日本，並且完全從新人做起，花了數年的時間勤練日文，並不斷地發表日文原創曲，可說是相當地辛苦。

而在攻占日本市場之前，少女時代眼前還有個挑戰，就是早在她們之前，另一組DSP Media的旗下女團KARA就已經靠著熱門曲「MR.」的屁屁舞在日本卡位成功，並擁有大批粉絲享有超高人氣。因此要如何吸引日本人注意「韓國第一女團—少女時代」，正是她們最重要的一大課題。

首先，少女時代先舉行了一連3場的SHOWCASE，搭上當時日本正盛行的「韓

流旋風」，把握住任何一個機會大量地曝光。出道單曲則是選擇將「GENIE」改編成日文版，讓日本人認識來自韓國的「美腿時代」。也因此「少女時代」進軍日本歌壇大成功，幾乎男女老少的日本人都知道這個來自韓國的女團。

不過觀察少女時代在日本的發展中，有個相當有趣的現象。就是與一般女團通常以男性歌迷為主的情形不同的是，少女時代的日本粉絲竟然是以女性歌迷佔了相當大的比例，或許是她們在MV中所展現的時尚感及容易模仿的舞步，成為喜愛COSPLAY的日本女歌迷心中的指標吧。在演唱會場上到處都可以看見妝扮成各個打歌時期的「偽。少女時代」，就連少女時代自己都對這樣的情形感到十分新鮮。

「GIRLS' GENERATION」韓日通吃再創新紀錄

儘管少女時代實在因為繁忙的各地行程，而無法長期待在日本宣傳，第一張日文專輯「GIRLS' GENERATION」仍然以首週二十三萬張的驚人銷量，創造了韓國歌手在ORICON排行榜上的新紀錄。而接下來連續兩張日文專輯不僅都創造了佳績外，相較於韓國專輯風格是相當不同的，是音樂性更加強烈，完成度相當高的作品。

至此為止，已經能看出少女時代在日本的發展非常成功，包括兩次的日本巡迴演唱會累積動員人數約二十五萬人，甚至登上日本歌手的夢幻殿堂─NHK 紅白歌合戰的舞台。在日本的經驗，也讓少女時代成長不少，尤其是高密度的日本巡迴之下，成員之一的 Sunny 更曾在舞台上病倒送醫，雖然對體力是相當大的負荷，但在經歷這些過後，可以明顯感受到她們的舞台表演更加穩定了。

另外，從「MR. TAXI」後也陸陸續續發表許多日本原創曲目，足以見到她們對日本市場的重視，即使身處先前興起「抵制韓流」的日本娛樂圈，還是屢屢能在唱片排行榜上拿下好成績。

「HOOT」擄獲韓國歌迷的心

在日本發展的同時，少女時代並沒有忘記韓國國內的歌迷，她們在韓國發行的迷你三輯「HOOT」，除了以復古風的龐德女郎們用弓箭舞射中歌迷的心是一大話題之外。其中收錄歌曲「Mistake」更是成員俞利首度挑戰作詞的作品，讓大家見識到

少女時代多才多藝的一面。

不過或許是韓國歌迷能見到少女時代的機會真的越來越少的關係，於是他們策劃了在演唱會中舉起寫有「我們很想念妳們」的應援手幅，來表達他們對這些女孩的思念之情。當然少女時代看到這樣的真情告白後皆感動不已，成員們各個哽咽落淚哭得像淚人兒一樣，歌迷們看了後也跟著哭成一團呢！

而這個舉動也引起各地歌迷效法，不論是台灣的「粉紅彩帶海、座位排字」還是泰國的「粉紅紙飛機」⋯⋯這些應援活動都象徵著當地歌迷對少女時代的歡迎和期待，也是演唱會表演以外的另一個看點。

「The Boys」展現新風格進軍美國市場

2011年少女時代開始透露對進軍美國市場的野心，不但第三張正規專輯「The Boys」的主打歌，找來了曾與麥可傑克森合作過的美國知名製作人 Teddy Riley 為她們量身訂做，也嘗試了之前較少接觸的 RAP，MV 跳脫過去的少女風格，

以霸氣的王者之風帶領男孩們勇敢向前，舞步中帥氣的劈腿更是讓大家驚艷。

「The Boys」原本定於2011年在韓國發行，不料因為秀英車禍受傷而延後到十月發行，結果發行不到兩個半月，就締造近四十萬張的銷售量，成為當年度銷售最好的音樂專輯。「The Boys」帶著韓國的超高人氣，於2012年初在美國正式發行，宣告了少女時代從亞洲跨越大西洋進軍全球歌壇。

而之後少女時代也隨著公司的家族演唱會「SM TOWN LIVE」前往每個歌手心目中的表演聖地「麥迪遜花園廣場」演出。經紀公司更趁勢在時代廣場上為她們宣傳專輯，聚集了許多美國歌迷前來一睹她們的風采。但即使是這樣，亞洲歌手要在美國市場成功是相當困難的，少女時代的美國之路還很遙遠，就讓我們期待這9位女孩能為我們帶來什麼驚喜吧！

此外，少女時代在正規三輯回歸期間，難得地再度全員參與了JTBC電視台所製作的新節目「少女時代與危險少年們」的演出。這節目主要是希望藉著少女時代的力量，幫助節目中的不良少年重返正途，並幫助他們尋找夢想，是一個非常有意

義的節目。而少女們在幫助這些男孩的過程中不斷有新的體會。最後看到原本不聽話又愛翹課的少年們，大家一起合力完成一支舞蹈，並參加韓國最知名的街舞比賽時，所有少女們都感動得眼眶泛淚。這也讓人聯想到這是否呼應了「The Boys」的主要概念「Girls bring the boys out」呢？象徵了少女時代帶著這群男孩大膽地開闊自己的未來。

小分隊太蒂徐令人耳目一新

2012年則是少女時代著重成員個人活動的一年，當大部分的成員正從事著戲劇和綜藝演出時，太妍、Tiffany、徐玄三人組成了少女時代的第一個小分隊─太蒂徐。這張子團體專輯「Twinkle」更是讓三位主唱的歌唱功力有了發揮空間。不過她們也要歌迷放心，這不代表少女時代會有什麼變化，她們依舊是以少女時代成員的身分演出，之後也有可能會有其他組合的小分隊出現。

然而最讓大家引頸期盼的第四張正規專輯「I GOT A BOY」，則是與上一張正規專輯間隔了一年多後才終於推出。前導曲是改編自經典英文歌「Mercy」的「Dancing

Queen」，原本是２００８年預計發行的曲子，在後來被「Gee」取代，MV也早在當時就拍攝完成。

「Dancing Queen」的確是一首很棒的曲子，但如果沒有命運的安排，先讓「Gee」大紅的話，少女時代又是否能擁有現在的地位呢？當看到MV開頭從2013年回到2008年的時光倒轉片段，相信一定讓很多歌迷都有所感觸。

「I GOT A BOY」突破創新獲好評

主打歌「I GOT A BOY」發表時，讓大家因為新曲風大吃一驚。第一是少女時代脫掉了高跟鞋換上球鞋，以街頭嘻哈風搭配的整體服飾，可說是出道以來最激烈的舞蹈；第二是新歌融入了相當多的元素，包括：RAP、百老匯唱法、說唱風格…等，一開始讓大眾反應不太過來，並質疑為何要挑選這樣令人難以消化的曲子。

但這些疑慮，在看過舞台表演後，想必都會得到解釋。女孩們將舞台表演處理得很棒，短短一首歌的時間就像看了一場精彩的歌舞秀。每段也都銜接得很完

美，沒有不流暢的地方。在Billboard（美國告示牌雜誌排行榜）的樂評中，這首歌被認為是將未來流行樂帶領到一個更高層次的歌曲。值得一提的是，「I GOT A BOY」MV中有一位帥哥男模金伊安擔任男主角，身高184公分的他，原來是S.M. Entertainment極力培養的新人，過去曾在《致美麗的你》中飾演熱愛話劇和藝術的宿舍長。身為師姐的少女時代對同門師弟照顧有加，提攜後進不遺餘力贏得歌迷的讚許。

2013年夏天，少女時代忙於第三次世界巡迴演唱會時，在粉絲的千呼萬喚下推出了日文新單曲「Love & Girls」。副歌舞蹈中的「洗頭舞」有趣易學，這張單曲在上市前就引起熱烈討論，大家更爭相學習歌曲與舞蹈，感受擁有少女時代的夏日熱力！大家衷心期待她們帶來更多更精彩的表演，希望「永遠是少女時代！」。

第二章

最完整的♥少女時代

第二章　最完整的♥少女時代

太妍♥牛奶皮膚的 OST 女王

太妍的小檔案

本名♥金太妍（金泰堧）Kim Tae Yeon

生日♥1989年3月9日

出生地♥韓國全羅北道全州市

身高♥158公分

血型♥O型

學歷♥全州高等藝術學校

家族成員♥爸爸、媽媽、哥哥、妹妹

專長♥唱歌

理想型♥姜東元

座右銘♥不要做會讓自己後悔的事！

喜歡的話♥現在是少女時代！

來自全州、個性爽朗的太妍

出生於韓國全州的太妍，父母親在當地經營一間眼鏡行，曾經到訪過太妍家眼鏡行的人，都說太妍媽媽真的是一位大美人。哥哥志勇在目前網路上流傳的照片裡，則可以看得出是一位屬於可愛型的美男子。而妹妹夏妍雖然還沒有曝光過，但據說長得跟太妍非常相像，看來是擁有優良基因的一家人呢！

太妍常被歌迷暱稱為「DaeDae」、「Taenggu」，前者的由來據說是，太妍哥哥還很小的時候叫太妍的名字都會誤發音成「DaeDae」，而後者則是韓國歌迷幫她取的綽號，帶有一點搞笑的親切感，太妍本人也曾在訪談中提過，最喜歡聽到成員叫她「Taenggu」的時候了。

除此之外，還有常在公開場合或舞台上偷襲成員身體而得名的「變態妍」，這個暱稱甚至成為第一次巡迴演唱會上，太妍自己的個人介紹詞；還有因為身為隊長，常常擔任照顧8位妹妹的責任，上至打包便當回宿舍，下至聆聽妹妹們的煩惱，全都

一手包辦，再加上其豪爽、不做作的笑聲而被其他少女們喚作「大媽太妍」。另外在中國地區的歌迷最常叫太妍「抽抽」，「抽」這個字帶有無厘頭的意思，指的是太妍常常忽然無厘頭地發生一些搞笑事跡。

隻身前往首爾參賽逐夢

而這樣活潑有趣的太妍是透過2004年的S.M. Entertainment 青少年 Best 選拔比賽中，獲得「最佳歌唱冠軍及大賞」，進入 S.M. Entertainment 擔任練習生。這個時候就可以看出太妍優越的歌唱實力。不過在這之前發生了一段小插曲，其實太妍是和朋友們約好要一起去 S.M. Entertainment 的徵選會，不過到了當天卻沒有人出現在約定的地方，這讓太妍相當傷心，但她仍然決定一個人前往首爾。

太妍在成為練習生之後，為了一圓自己的星夢，她曾經過了連續三年每天從全州到首爾通勤的艱辛生活，之後她搬進了 S.M. Entertainment 的宿舍，和當時從美國隻身來到韓國的成員 Tiffany 及 f(x) 的雪莉一起生活。年紀輕輕就離開父母，一個人在首爾進行辛苦的成員練習生訓練。

太妍的媽媽曾說，當時的太妍每天打電話回家，常常在哭泣。有一天太妍真的承受不了，將行李打包之後回到了全州的老家，不過太妍媽媽認為太妍在那天體認到了很多事。如果現在放棄的話就不會成功了，因為隔天早上太妍又默默地回到了S.M. Entertainment公司。不管是當時一個人堅持參加徵選會的太妍，還是就算想家也決定堅持下去的太妍，到最後都沒有放棄成為歌手的夢想。如果當時她有了不一樣的選擇，或許我們就沒有機會聽到她的歌聲了！

身負重任當隊長壓力超大

在組成少女時代後，太妍因為年紀最年長的關係成為了隊長，這對責任心相當強的太妍來說實在很傷腦筋。在「少女上學去」節目中記錄出道初期，曾經對著漢江大喊著「我可以做到！」這樣的太妍。之後也被成員在節目上爆料⋯⋯「太妍竟然連睡覺時的夢話都是『大家好！我們是少女時代』」，沉重的壓力可見一斑。

2009年太妍在綜藝「強心臟」上做了一番衝擊性的發言，太妍表示⋯⋯「成

員多達9人的少女時代，身為隊長要將9個擁有不同個性的成員意見整合在一起，是一件相當困難的事情，而我又是有點膽小的個性，很難去引領成員們。最近在每天的5分鐘反省談話中，成員們坦率的想法都將矛頭指向了我，當時的我受不了而逃回房間哭個不停。後來秀英走進房間來關心，於是我鼓起勇氣提出了取消隊長這個職務的建議，成員們也都一致同意：就這麼辦吧！」

於是從那時起，少女時代就沒有隊長了。但是直到現在，不管在歌迷還是成員心中，太妍仍然擁有一種安定團體的力量，秀英更說過：「前方有困難的時候，只要回頭看見太妍還在，那麼一切就還有希望。」不得不說太妍的確是個很棒的隊長！

個人演唱 OST「All Kill」連連

太妍打從一出道就以出眾的唱功在團體裡擁有相當高的人氣，但少女時代的音樂類型和曲風並不能完全展現出太妍的實力。2008年太妍為連續劇「快刀洪吉童」所演唱的 OST（Original Sound Track 縮寫），「如果」是她的第一首個人曲。之後「貝多芬病毒」的插入曲「聽得見嗎」，則為她贏得了金唱片大賞的最佳人氣獎。

因為太妍所演唱的曲子反應都很好，於是越來越多連續劇請她唱 OST，陸陸續續有了「雅典娜：戰爭女神」的「我愛你」、與歌手金範秀合作的「不同」、「The King 2 Heart」的「瘋狂地想念你」、「致美麗的你」的「靠近」以及最近大紅的「那年冬天，風在吹」插入曲「還有一個」。

太妍個人演唱的這些歌曲幾乎都在一推出就產生了「All Kill」旋風，「All Kill」意指歌曲甫發行就立刻登上各大排行榜榜首的現象。太妍被封為「新生代 OST 女王」當之無愧啊！而太妍也曾和她進 S.M. Entertainment 公司前的聲樂老師─The One 合唱「像星星一樣」，還有同門師兄安七炫的合唱曲「7989」則收錄在少女時代的第一張正規專輯中。

JYP 朴軫永愛才想合作

有「韓國流行音樂教父」之稱，旗下擁有 2PM、WONDER GIRLS 等藝人的 JYP 娛樂公司社長兼知名音樂製作人朴軫永，發掘新人或打造巨星不遺餘力。他更不只

一次在公開場合中表示，實在很想與太妍合作或是為她製作唱片，相當不吝嗇地表現出對太妍音樂實力的肯定與喜愛。

不過就算連大眾都相當看好太妍的個人歌唱之路，甚至認為她應該會是少女時代中即使單飛也能取得優異成績的成員之一。但太妍在紀錄性節目「明星生活劇場」中說道：「因為有其他8位成員，所以真的感到很慶幸，如果我是個人歌手，是絕對無法取得現在的位子，更無法一個人獨自承受這些。」

電台DJ主持豐富事業版圖

2008年太妍開始和SUPER JUNIOR的強仁共同主持電台節目「強仁、太妍的好朋友」，最初只是擔任輔助強仁的副主持人工作。不過就在強仁離開後，節目名稱也改名為「太妍的親密朋友」，從這時候太妍開始化身為獨挑大梁的Taeng DJ，她發揮所長在這個節目中LIVE演唱許多經典曲目，或是和其他歌手合作。

而平常看似不多話的太妍，因為電台工作的關係，變得會特別活潑、搞笑，最

重要的是還結識了很多演藝圈好朋友。不僅豐富了太妍自己個人的演藝事業外，還讓她的生活更加多采多姿，當然也羨煞了不少其他成員們。

雖然在２０１０年因為少女時代準備進軍日本和個人舞台劇工作，繁忙的工作行程讓太妍最後不得不辭退電台工作。但她其實還是熱愛廣播主持，可以從她即使發燒生病都堅持要主持電台，和最後發表離職感言時含淚說的：「我會再回來的！」，都可以看出她對ＤＪ工作的喜愛，而最後一集也有許多聽眾留言給她：「『這兩年來辛苦啦』、『Taeng DJ 不要走』…」。

這個電台可說是認識真實太妍的最佳途徑，雖然節目已經結束，不過在YouTube 等影音網站還是可以看到部份短片，相當推薦給後來才認識太妍的歌迷。

而２００９年太妍出演了知名綜藝節目「我們結婚了」，相較於其他對偶像夫婦，太妍的假想丈夫卻是搞笑藝人鄭型敦，所以比起浪漫橋段，更多的是搞笑情節。後來當成員徐玄和ＣＮＢＬＵＥ主唱鄭容和一起演出該節目時，更透露說：「太妍姐姐不平衡地說為什麼一樣姓鄭，怎麼差那麼多啊！」充份表現出太妍可愛的忌妒心。

歌而優則演音樂劇挑戰吻戲

2010年太妍得到了第一個演出音樂劇的機會，那是一齣改編日本電影「太陽之歌」的作品。劇中太妍飾演的女主角「雨音薰」患有一種名為著色性乾皮症的特殊疾病，只有到了夜晚才能外出活動，認識了熱愛衝浪的陽光少年孝治後所譜出的愛情故事。

劇中太妍除了演唱韓文版的「Good－bye Days」，更挑戰了吉他演奏和人生中的第一場吻戲。音樂劇不但需要穩定歌唱功力，還更需要演技，這對鮮少有戲劇演出的太妍更是一大考驗，事先也請教了演戲上的前輩潤娥，和早一步以音樂劇演員出道的Jessica，而從結果看來太妍也是表現得很不錯的呢，希望之後能有更多演出音樂劇的機會。

沉穩應對襲擊事件

這樣擁有各種可愛面貌的太妍，在2011年的某場公演活動中，迎接了出道

以來的最大危機。當時少女時代正在台上表演，卻在唱到一半的途中，有位男性觀眾擅自衝到舞台上，用力地拉住太妍的手，試圖想要將她拉離舞台。成員Sunny見狀想要跟上去阻止，而那名男子隨後就被主持人和保全人員逮捕了。

那次的事件發生後，太妍沉穩冷靜的表現，以及堅持繼續表演的敬業精神獲得許多人的稱讚。她並譴責主辦單位未有安全的維安機制來保護演出的藝人，應該向太妍本人鄭重地道歉。更慶幸的是這次演出的意外中沒有任何人因此事件而受傷，若是該名男子攜帶具有攻擊性的武器上台，那後果更是不堪設想。身為粉絲，對於喜愛的偶像應該還是要保持在一個程度上的理性態度，過於狂熱的舉動只會徒增偶像的困擾而已。

懵懵懂懂的苦澀初戀

在2013年「I GOT A BOY」的宣傳期時，太妍於某個電台節目上首度提到了她的初戀。當時的主題是「帶有初戀記憶的歌曲」，太妍選擇了Brown Eyed Soul的「Love Ballad」作為想要演唱給初戀對象的歌曲，並公開了她的初戀故事。她說：

「因為那個時候年紀太小了，幾乎只是得到的一方，再回頭看時，發覺自己並沒有為對方付出太多，所以感到很惋惜。就連在最後都要了一些固執的自尊心」這樣帶著些許遺憾的發言，也讓粉絲很心疼。

另外，太妍在上另一個電視節目時，對於主持人的提問，更是表達有時候實在感覺寂寞得要瘋了的感受。這番話讓有些成員也感到很驚訝，不過太妍的個性似乎的確是會將心事藏著的類型。雖然在螢幕上總是活潑開朗的模樣，但有時卻會透露出一股淡淡憂鬱的氣息。看來作為偶像的壓力還是一般人無法想像的。

開設 Instagram 與粉絲親密互動

相較於其他大多只是開設推特帳號，或是利用其他社群網路與歌迷交流的韓國藝人。少女時代一直以來都只是透過官方網頁發表訊息，或者是偶爾以《UFO TOWN》（一種粉絲可以傳簡訊留言給藝人的服務，幸運的話，還可以收到藝人的回覆哦。）回答歌迷問題。

但是體貼歌迷的太妍想要更加地增進與大家親近的機會，於是在2013年開設了一個 Instagram 的帳號：taeyeon_ss。「Instagram」是一種用戶可以發布照片來分享自己生活的社群網路，這套軟體在歐美地區相當流行，目前全球用戶數已經超過一億人。

就快來追隨太妍的 Instagram 吧！

太妍相當頻繁地在 Instagram 上面和粉絲分享她私底下的一面，像是與成員之間的自拍、旅遊時所看到的風景、吃到的美食，和最近養的黑色玩具貴賓小狗狗「Ginger」的各式照片。對於歌迷留言也相當積極的回覆、互動。若想要更了解太妍，就快來追隨太妍的 Instagram 吧！

「Taeng 時」留言擄獲粉絲心

另一項在網路上刮起的太妍風潮，則是「Taeng 時」吧！所謂的「Taeng 時」，其實一開始是在太妍的韓國歌迷網站裡，會員們習慣將象徵太妍生日的日期數字3和9，特別在3點9分時，留下「Taeng 時！」這樣的留言，沒想到越來越多其他歌迷模仿，在S♡NE圈內造成了一股流行。

最後連太妍本人都忍不住也來玩，並且笑著說歌迷實在太可愛了，讓自己也越來越喜歡3和9這兩個數字了。能這樣被大家愛著的太妍，真的很幸福呢！

少女時代的小鬼頭隊長太妍，如果用一句話來形容她，透過秀英在太妍生日時的日本演唱會上說的話：「能和太妍這樣的天才出生在同一個時代，真的感到很幸福！」應該最貼切吧！

Jessica（潔西卡）♥ 溫暖冰山，外冷內熱的貓咪公主

Jessica 的小檔案

本名♥ 鄭秀妍 Jung Soo Yeon

生日♥1989年4月18日

出生地♥美國加利福尼亞州舊金山市

身高♥163公分

血型♥B型

學歷♥ Korea Kent Foreign School

家族成員♥爸爸、媽媽、妹妹（同屬 S.M. Entertainment 的旗下團體 f(x) 的成員 Krystal─鄭秀晶）

專長♥唱歌、英語、鋼琴演奏

理想型♥喬許哈奈特、丹尼爾海尼

用一句話來形容自己的個性♥ Cool!!

自認的魅力點♥眼睛

座右銘♥ follow my heart

七年六個月練習生生涯不足外人道

Jessica 是少女時代中的海歸派之一，在成為練習生之前一直和家人居住在美國，因此英語和韓語都相當流利。父親曾是拳擊手，母親年輕時則是一位機械體操選手，不過出生體育世家的她卻怕熱又不愛運動，看來父母的體育細胞並沒有遺傳到她身上呢！

Jessica 是在2000年和家人前往韓國旅遊的時候，和媽媽、妹妹 Krystal 在樂天百貨逛街時，被一旁的 S.M. Entertainment 的星探發掘，並邀請兩姊妹，一起進入 S.M. Entertainment 擔任練習生。不過當時年僅6歲的 Krystal，因為年紀太小了，一直到2006年才正式進入公司訓練，而由12歲的 Jessica 先行開始練習生課程。

少女時代成員中，Jessica 是練習時間最長的一位，長達七年六個月的練習生生涯，其中的辛苦是旁人無法想像的。在2012年的脫口秀「TAXI」中主持人曾問到：「在這七年裡什麼是最痛苦的呢？」時，Jessica 回答：「對於很多練習生後輩比我早一步出道這件事，在一開始是沒有什麼感覺的，但當越來越多人來問我：『妳

不難過嗎？」時，我開始反過來想，是不是自己有什麼問題而不能出道呢？因此陷入了一段低潮期。」

外冷內熱感情超豐富

Jessica 經過這樣艱辛萬苦的過程後，仍然挺過來了，終於在2007年以少女時代的身分出道了。Jessica 曾說過：「太妍很會唱歌，而我是喜歡唱歌。」，或許就是因為這股喜歡讓她堅持了七年。不過在成員之中，Jessica 的個性看起來比較低調、沒有企圖心，但其實她一直默默地認真完成自己該做的事，因為到最後，還是會迎來屬於自己的成果。

Jessica 從出道以來，就一直被大家喚作「冰山公主」，這跟她看起來冷冷的外表，及在陌生的環境時不太愛笑有很大的關係。即使出道多年後，她似乎還是為這個形象感到苦惱。在某次的電台訪問上她無奈表示：「大家好像都覺得我很高傲，但是我的臉就是長這樣啊～」。

其實深入了解 Jessica 的個性後就會發現，她只是容易放空、愛發呆，也因此被

大家誤解成面無表情難親近。事實上她是一個關心成員又重感情、又愛哭的溫暖女孩啊！就連成員俞利都曾說過 Jessica 是「最溫暖的冰山」，所以大家不要再誤會她囉！

金髮亮眼超吸睛

Jessica 也常被大家叫做「女王」、「暴君西卡」，原因除了她常常給人一種居高臨下的威嚴感以外，例如像是在綜藝節目「恐怖電影製作廠」中因為被嚇到，第一反應就是狂踢扮鬼的工作人員；或是在第一次巡迴演唱會中的串場影片裡，犧牲扮演壞心的惡毒後母；還有最為歌迷津津樂道的 Jessica 著名的「八字步」走路方式，都讓大家覺得這樣的她實在太有氣勢啦！

至於 Jessica 在中國最普遍被粉絲稱為「金毛」、「毛毛」，主要來源是從「說出你的願望」時期，她的那一頭亮眼金髮開始的。很多歌迷也是在那時被如同金髮芭比的 Jessica 給深深地吸引住，堪稱最能消化金髮造型的少女時代成員。

2009年 Jessica 和「無限挑戰」的主持人之一朴明秀組成了「明卡 Drive」

推出合唱曲「冷麵」，輕鬆逗趣的歌詞和活潑舞蹈，加上朴明秀大叔不協調的舞台表演與 Jessica 青春可愛的歌舞所產生另類的詼諧感，讓這首歌相當受到歡迎。

雖然只是成員 Jessica 的個人曲，但因為太受到大家喜愛了，最後竟然也成為少女時代演唱會上的必備曲目，只要開始表演這首歌，往往都能將氣氛拉到最高潮。

跨足音樂劇大獲好評

同年，Jessica 歌而優則演，她接演了音樂劇「金髮尤物」的女主角，這是由好萊塢同名電影改編的作品，描述被男友拋棄的金髮富家女艾兒伍茲為了挽回愛情而進入哈佛大學法律系就讀，並從中發現夢想以及結識了許多好朋友，而最後還遇到了真愛的故事。

雖然偶像歌手演出音樂劇必能掀起一定的話題性，不過若與專業的音樂劇演員相比，偶像歌手則是需要付出更多的努力才能接近其水平。Jessica 在這塊領域表現得非常好，完全不遜色的甜美唱功，成功詮釋了劇中許多的抒情歌曲和需要群舞表演的熱鬧歌舞。

這樣的好表現讓她在2012年贏得了第二次演出的機會，只是在某次的公演中，因為當時正值「I GOT A BOY」的宣傳期，音樂劇、密集打歌宣傳兩頭燒的Jessica，在體力負荷不了的情況下，差點在表演途中暈倒，但她仍然堅持表演到最後，與其他演員一起謝完幕後，才由經紀人緊急背著送往醫院檢查。這樣的她展現了高度的敬業，但也讓大批的歌迷心疼不已。

Jessica以往一直以「可愛的慵懶」的形象受到歌迷的喜愛，歌迷間也會以她偶爾的偷懶動作來開玩笑，但經過這件事後，讓大家發現這個看起來懶懶的女孩，她背後原來是那麼地努力啊！而Jessica也因為此劇獲得了年度音樂劇大賞人氣賞，高達八千多票的驚人票數則是歌迷對她的肯定。

熱心關懷弱勢粉絲

Jessica 在演出音樂劇時，還有一位身心障礙的粉絲天天捧場。而當Jessica注意到這位粉絲幾乎每次表演都有到場，有一次就請工作人員邀請他至後台見面並留下合影。這位粉絲認為，其實Jessica深知每個支持她的粉絲存在，並且會想要特別

感謝他們。

即使大眾對於 Jessica 仍有著「高傲美人」的誤解，但她會像音樂劇中的主角艾兒伍茲般慢慢地改變周遭人們對她看法，最終消除偏見。而這位粉絲也因為從 Jessica 身上獲得了無比的勇氣，讓他能與這社會上對身心障礙人士的偏見奮鬥。

另外她也在2012年時和師兄「東方神起」的允浩，一起獲得「芭比＆肯尼大獎」，由於 Jessica 的一頭亮眼金髮實在太耀眼動人了，因此被認可為韓國女藝人中與芭比最相像的殊榮，想必也跟音樂劇裡的金髮嬌嬌女形象有很大的關係吧。

電視劇處女秀獻吻

2012年初 Jessica 則首次演出連續劇，她在「暴力羅曼史」中擔任女配角，扮演男主角李棟旭的初戀。她更在劇中獻出了最珍貴的螢幕初吻，讓很多男性歌迷大為崩潰。不過之後，少女時代參加李棟旭所主持的「強心臟」時，也談到了這段吻戲，李棟旭笑說：「因為當時 Jessica 沒有經驗，所以就跟她說：『妳只要待著就好，由我來領導。』」，當場讓節目現場氣氛變得相當火熱。

可惜的是「暴力羅曼史」上檔時，剛好與 MBC 電視台的年度超級大戲「擁抱太陽的月亮」播出時段對打，所以收視率表現上較為遜色，不過大家對於第一次演出連續劇的 Jessica 都有不錯的評價，她自然不生硬的演技，也讓大家留下了深刻的印象。

趣味開球紅遍全球各地

2012年 Jessica 還做了一件大事呢！她在為韓國職棒 LG 雙子和三星獅的比賽上擔任開球手時，投出了驚天動地的一球。當時 Jessica 從吉祥物玩偶手中接下了球，畢恭畢敬地先向全場觀眾鞠躬，正當大家屏息以待，投球姿勢滿分的 Jessica 準備投出漂亮的一球時，沒想到，球一投出居然就急速下墜，成為了一記標準的地瓜球，全場觀眾哄堂大笑，吉祥物玩偶更翻了一個筋斗表示驚訝，連 Jessica 本人都不好意思地害羞的笑了一笑。

這場開球秀透過 YouTube 等網站傳遍了全球各地，全球的歌迷紛紛評論「Jessica 實在是太可愛了，真的是很沒運動細胞啊！」、「果然是總出乎大家意料

的 Jessica）⋯這傳說中的「向大地開球」甚至登上美國知名運動頻道 ESPN。

對此 Jessica 相當逗趣地表示：「對於能在 ESPN 上出道我感到非常榮幸。」，而成員秀英則為這次的開球做了一個總結：「在今後的十年裡應該不會再出現這樣的開球方式，所以同樣身為成員的我感到非常地自豪」。

雖然 Jessica 的第一印象看起來難以親近，沒想到她不但是個小迷糊還常常引發各種糗事，特別是以愛睡覺出了名。據她本人供稱，如果沒行程的話，她可是能夠輕輕鬆鬆睡上十六個小時以上。而在少女時代的宿舍裡則有一項「最後起床的人必須收拾碗筷」的規矩，而 Jessica 也總是那位負責收拾的人。

愛睡愛遲到小迷糊

Jessica 愛睡覺可是出了名，成員們都知道她的癖好，甚至有一次，Jessica 遲遲沒出現在拍攝現場，大家都擔心地打算報警時，誰知道一回到宿舍查看，Jessica 竟然拿著牙刷，直接睡在浴缸裡，讓成員們相當傻眼。

而少女時代中還有一條遲到罰錢的規定，由相當認真的老么徐玄來執行「遲到一分鐘罰一仟韓元」，並將罰款納入公用基金，而 Jessica 自然是那位最常被罰錢的成員，徐玄也表示：「Jessica 姐姐曾經繳過六萬韓元以上的罰款呢！」。

另外 Jessica 還有一項特殊的能力，被大家喻為「西卡效應」，其中的「西卡」則是大家對她的愛稱。所謂的「西卡效應」意指 Jessica 在上綜藝節目時常常在發表完言論後，讓周圍的氣氛降至冰點，或是讓其他人不知道該怎麼接話下去。

但原因並不是她所說的話不夠搞笑，而是在於她對話題的反應過於遲緩，常常大家都笑完後，Jessica 才一個人開始喀喀地笑，但這樣獨特的綜藝感也成為她的特色。

時尚 NO.1 入圍全球百大美女

Jessica 在少女時代中還扮演著「時尚擔當」的角色，總是可以在各大雜誌上看到她詮釋各大品牌的服飾，時尚活動也常常看見她迷人的身影。像是2012年受邀至台灣參加 Burberry 旗艦店的開幕活動，吸引非常多的歌迷趕至現場一睹女王風

采，而在這場活動裡 Jessica 也遇見了她的理想型丹尼爾海尼，當時她還像個小粉絲般害羞地與偶像合照。

不過除了公開活動上，Jessica 的「機場時尚」更是吸引人們的目光，偶爾是帥氣的歐美風；有時則是用小洋裝展現女人味的一面，只要她一出現在機場，絕對吸引眾人目光與媒體搶拍，光是隨便拍一張照片都是可以登上國際時尚雜誌的等級。

在某次 SBS 電視台所做的機場時尚排行榜中，Jessica 獲得了第二名，僅次於BIGBANG 的隊長 G-Dragon。而擁有娃娃般精緻容貌的 Jessica，更連續兩年入選了全球百大美女排行，這是歐美一個行之有年且具有知名度的排行榜，Jessica 於2012年擠進第5名，也是亞洲第一名，同團成員太妍和潤娥也分別取得42名和50名的佳績。看來 Jessica 的美貌可是全球認證的呢！

姊妹情深

值得一提的還有 Jessica 和妹妹 Krystal 之間深厚的姊妹情誼，就如同所有的姊妹一樣，鄭氏姊妹小時候也總是吵吵鬧鬧的，Jessica 在「Hello Baby」中回憶道自

己小時候常搶妹妹的奶瓶來喝，因此時常挨媽媽罵的經驗。或是姊妹們大吵一架之後，Krystal 在公司裡遇到親姊姊 Jessica 仍是非常有禮貌地九十度鞠躬說：「前輩，您好！」等這樣的小故事；而有一次也是在吵完架後，本來要和姊姊一起回家的Krystal 對著開車來接她們的媽媽說：「姊姊要繼續練習，只有我一個人要回家。」，害得 Jessica 最後只能自己走路回家。

不過隨著長大之後，姊妹兩人之間則越來越親密，Jessica 對於自己因為長期住在宿舍，未能常常陪伴妹妹而感到遺憾。所以當 Krystal 參加綜藝「Kiss & Cry」的花式滑冰比賽時，親吻著妹妹臉頰，為她打氣的 Jessica 看起來真的是很疼愛這個妹妹啊！

最有趣的是，在兩姊妹共同代言的珠寶品牌廣告訪談中，談到了結婚的話題，Jessica 甚至留下淚來說：「我怎麼能夠丟下她一個人去結婚了呢？」，看得出來Jessica 真的很黏妹妹呢！

Jessica 除了歌手以外的夢想⋯？

Jessica 因參與演唱成員秀英所主演的電視劇「戀愛操作團」劇中的插入曲「像你一樣的那個人」，而引起話題。這首歌在該劇播出時，就已經引起許多觀眾注意。「像你一樣的那個人」是一首由鋼琴旋律為主軸的悲傷情歌，搭配上 Jessica 感性的嗓音，讓整齣電視劇增添了悲傷的氛圍。也藉由 Jessica 這次為了秀英的義氣相挺，再度展現了少女時代成員之間的深厚友誼。

每當 Jessica 展現她的好歌喉時，都會讓許多歌迷沉醉不已，並希望她能有更多的個人歌唱作品問世。從十二歲就開始進入 S.M. Entertainment 的 Jessica，一直以來都是朝著藝人這個領域努力著，但她也不只一次在訪談中曾提到⋯「如果沒有加入少女時代的話，自己非常想要成為設計師。」

Jessica 向來出現各種場合時，總是以最時尚的裝扮吸引著大家的目光，她的時尚敏銳度當然是無庸置疑。或許在未來的日子裡，我們可以期待 Jessica 帶來自己的個人設計作品，當然也希望不僅是少女時代成員們，所有的粉絲也可以穿上 Jessica 設計的服裝喔！

Sunny（珊妮）♥男孩們都無法招架的無敵撒嬌能力者

Sunny 的小檔案

本名♥李順圭 Lee Soon Kyu

出生日♥1989年5月15日

出生地♥美國

身高♥155公分

血型♥B型

學歷♥韓國培花女子高中

家族成員♥爸爸、媽媽、兩個姊姊

理想型♥宋仲基

座右銘♥每個瞬間都要做到做好

用一句話來形容自己的個性♥積極＆開朗

喜歡的一句話♥把今天當作人生中最後一天，好好地活著吧！

討厭被叫本名的 Sunny !?

雖然 Sunny 出生於美國，但後來因為父母工作的關係而搬到了科威特，直到波斯灣戰爭爆發後才和家人一起回到韓國居住。也因為當時戰爭所造成的心靈創傷，讓她至今只要聽到巨大的爆炸聲響，仍然會感到非常害怕，更經常被表演時所使用的煙火特效嚇到。

Sunny 也說過自己雖然是在美國出生的，但因為很早就回到韓國了，所以其實並不太會說英文。自己還有一個有趣的地方就是，身為家中老么的 Sunny 和上面兩個分別相差十五歲和十一歲的姊姊，三人的生日全都是5月15日。每次生日時都可以三姊妹一起慶生，令許多人好羨慕，據說這種巧合的發生機率是十三萬三千分之一呢！

此外，Sunny 的本名「順圭」在韓國是屬於較老派的名字，給人一種慈祥老奶奶的感覺，所以 Sunny 覺得有些俗氣，並沒有很喜歡她的本名，於是在出道時選擇了「Sunny」作為藝名。不過與 Sunny 比較親近的人，或者粉絲們卻都還是習慣以「順圭」

來稱呼她。儘管 Sunny 聽到別人叫她本名時，都會做出假裝生氣的表情，但大家反而越喜歡看到她出現這種反應，並且感到很有趣。

來自叔叔李秀滿的壓力

Sunny 是最晚加入 S.M. Entertainment 的一位成員，在此之前，她曾在自己父親所開的一間名為「Star World」的經紀公司裡，當了5年的練習生，本來也已經做好以女子團體的身分準備出道，不料後來卻因為經紀公司的營運狀況不佳而作罷。最後因緣際會於2007年時，在原所屬公司同門藝人亞由美（後來前往日本發展時改名為 ICONIQ）推薦下，參加了 S.M. Entertainment 的選秀會，並於同年出道。

不過事實上眾所周知 Sunny 同時也是 S.M. Entertainment 理事李秀滿的親姪女。如果在韓國娛樂圈中提到李秀滿這個名字，是不可能有人不知道的。身為韓國數一數二的娛樂經紀公司創辦人，公司的名字更是直接使用他的名字縮寫而來，旗下擁有 BoA、東方神起、SUPER JUNIOR 等當紅偶像藝人。但與叔叔李秀滿的這層親戚關係，並未替 Sunny 帶來助力，反而讓她在出道初期背負了不少的壓力。

很多人都認為跟其他已經在公司當了多年練習生的成員相比，Sunny 如果不是靠著叔叔的關係，是不可能那麼快就能以少女時代的身分出道的。對此，Sunny 也説：

「本來就是因為原來的經紀公司經營不善才會來參加 S.M. Entertainment 的選秀會，當時面試我的人根本完全不知道我是李秀滿理事的姪女啊！」，面對各界的質疑，Sunny 則不斷地靠著自己的努力和實力來讓大眾改觀。

Sunny 令人想揮拳頭的撒嬌絕技？

或許是受到叔叔和爸爸的影響，Sunny 比起其他成員對於娛樂界有著更加深刻的了解。自己也經常在私底下研究如何在鏡頭上更加出色的方法，而 Sunny 最著名的個人技，則是非「招拳嬌」莫屬了！

她經常在電視節目上模仿小孩子撒嬌的樣子，再搭配上無辜的眼神及故意嘟起的鴨子嘴，被大家戲稱容易讓周遭的人起雞皮疙瘩，並會不自覺地想要舉起拳頭毆打她。不過這樣的「招拳嬌」對於很多男性粉絲還是相當受用的，也讓 Sunny 順理

成章地成為了少女時代中的撒嬌擔當。更讓老么徐玄忍不住抱怨：「因為 Sunny 姐姐太會撒嬌了，大家都誤以為她才是少女時代裡面年紀最小的，真的讓我很困擾呢！」。

從 Sunny 出道以來，不管是個人宣傳詞或是粉絲之間的暱稱，都是像「活力素」、「小太陽」等這樣帶有陽光積極正面的形象。當她被問到自認最具魅力的部分時，她是這樣子回答的：「嘴唇！因為曾經有人對我說過，我的嘴唇給人一種在微笑的印象，讓人感覺很好。」，看來 Sunny 本人也很了解自己的優勢呢！

徒手抓雞的「順圭奶奶」！

總是給人一種像孩子般，有著清純笑容的 Sunny，私底下其實是個成熟又可靠的人呢！其他少女們都說 Sunny 不但思想成熟又懂很多老一輩才知道的知識，再加上本名的關係，因此老是被大家笑稱為「順圭奶奶」。

漸漸地，大家也能發現 Sunny 在電視上越來越展現出不同於可愛的另一面。

2009年她和成員俞利共同參加綜藝「青春不敗」，這個節目邀請了一批當紅的女偶像一起體驗農村生活，而在這個偶像村裡所有的食衣住行都必須靠著她們自食其力，這對於平常習慣現代生活的年輕偶像們來說，是一件相當困難的事，但Sunny卻出乎大家意料地做得非常好。

不管是徒手去抓正在活蹦亂跳的雞，還是勇敢地捕捉出現在房間裡的怪蟲，這些一般年輕女生避之唯恐不及的事；甚至是上至粗活木工、駕駛農務車，下至照顧小嬰兒通通由Sunny一手包辦，在節目裡相當地活躍。可惜的是，後來因為少女時代要專心於日本活動的關係，忍痛退出了這個節目，但這次的演出經驗也為Sunny贏得了許多的人氣，並讓大家注意到這個看起來嬌小可愛的女生，原來可以擁有那麼驚人的爆發力。

可愛之外，真正的Sunny

其實Sunny不只活躍在「青春不敗」裡，在少女時代全體演出的「Hello Baby」中，比起其他對於照顧小寶寶相當生疏的少女們，Sunny細心呵護景山寶寶的樣子，至

今仍讓人印象深刻，不僅是將所有跟景山有關的事都牢記在心，不輸給專業褓母的架式更是非常地熟練。在每集節目的最後會例行選出「Best Mom」的環節中，Sunny也是最常得到這項殊榮的少女。

Sunny另一項讓大家感到意外的事跡，則是發生在2011年4月17日的樂天世界公演舞台上，當時有位男歌迷衝上台企圖將成員太妍拉下舞台，正當所有人都還反應不過來而愣在台上時，Sunny第一個意識到發生了什麼事，並且立刻上前拉住太妍的手，想要阻止那位瘋狂歌迷將她帶走。Sunny這樣見義勇為，不懼怕並且為成員著想的心情，在事後得到了很多人的稱讚。

而在2011年6月5日第一次日本巡迴的埼玉演唱會上，Sunny因為過於頻繁的活動加上身體不適而在演唱會途中暈倒了，當下立刻被載往附近的醫院接受點滴治療，或許是知道所有場上的歌迷都在為自己擔心，Sunny最後還是在安可曲前，撐著虛弱的身體返回舞台上，並且一邊流著眼淚一邊向大家報平安，要大家安心。而同樣擔心著Sunny，並一直為了Sunny更盡力地完成表演的其他少女們，在這時也終於忍不住地哭成一團，從這場演唱會上看到的不只是少女們之間的情誼，還有Sunny

對工作的熱情和重視。

爽朗不做作的個性，人氣直線上升

從出道以來一直維持長髮造型的Sunny為了2011年底所發行的正規三輯「The Boys」突破以往，變身成為金色短髮的俏皮女孩，當時MV預告釋出時，讓許多粉絲感到相當驚訝，不過也都稱讚Sunny非常適合這樣的造型，就連Sunny本人似乎也相當滿意，即使宣傳期過後仍然一直維持著短髮造型，現在這也成為Sunny在團體裡的標誌了。

還有另外兩個Sunny所給予大眾的印象則是「少女時代中的最矮身」和「好酒量」。在綜藝「青春不敗」裡，因為看到Sunny非常熟練地拿著鐵鏟工作的主持人金申英不禁讚嘆地說出：「看樣子Sunny要加入國軍當女兵也是沒問題的吧！」，Sunny對此回應道：「可是還有個問題就是：我只有155公分耶…」。但Sunny隨即發現自己說錯話了而坦承：「啊…我少講了兩公分啦！」，從那個時候大家才得知，原來Sunny的真實身高是比官方公布的157公分還要矮的155公分呢！不

過雖然 Sunny 在身高上比不過別人，但凹凸有致的身材可也是相當有名的，不只吸引許多男性的目光，就連很多女生也很羨慕啊！

熱愛杯中物的酒圭 Sunny

許多女子偶像團體成員為了維持自己的形象，都會刻意掩蓋自己的本性，不過個性爽朗的 Sunny 就是自然不做作，酒量很好的她在「青春不敗2」中不僅學習到許多紅酒知識，還會用腳踩葡萄的傳統方法釀製了「Sunny 牌手工紅酒」令大家嘖嘖稱奇呢！

Sunny 對酒的熱愛就在「青春不敗2」中表現無遺，因為在紅酒製作工廠出外景而顯得異常興奮的她，不但到處試喝各式紅酒還被其他來賓爆料：「Sunny 平常最喜歡喝的就是『砲彈酒』（白酒與啤酒的混酒）了。」，Sunny 更是趁勢搞笑地說：「大家好，我是『酒圭』！」所有人聽到後，無不捧腹大笑。

此外，成員太妍在 instagram 所發布的2013年 Sunny 慶生會上的照片，

Sunny 非常開心地抱著酒瓶的模樣，也讓粉絲紛紛在私底下評論：「有 Sunny 的地方就會有酒呢～」、「原來少女時代私底下也會一起喝酒啊！」。這樣個性活潑又坦率的 Sunny，是不是也讓人感到親切又可愛呢？

靈機應變的高 EQ 智商

成熟的 Sunny、豪爽的 Sunny，其實還有更多的是溫柔的 Sunny 呢！2009年少女時代某次的簽名會上，有一位歌迷親眼見證了 Sunny 如同天使般的一面。排在這位歌迷前面的一位女孩，其實並不是少女時代的歌迷，而只是陪同朋友前來的，但這個女孩卻對 Sunny 說出了：「事實上，我並不喜歡妳，懂嗎？我是別團的粉絲，今天只是陪我朋友來的。」

不過即使聽到這般無禮的話，Sunny 並沒有生氣，仍然笑笑地握著她的手說：「今天天氣那麼熱，來到這裡一定很辛苦吧？少女時代以後會做得更好的。可不可以讓我抱妳一下，然後以後成為我的粉絲呢？不過這樣妳的偶像可能會失望的，所以妳以後還是繼續支持妳喜歡的偶像吧！」

或許是為自己的失禮感到羞愧，那個女孩突然開始哭了起來，後來和朋友快速地離開了現場。但即使Sunny還是很擔心她們，便叫經紀人趕快跟上去照顧她們。

經紀人回來後，Sunny仍然擔憂地說：「你應該陪她們到地鐵站的。」，即使面對冷言冷語依然表現出高EQ的Sunny，這樣的舉動為她贏得了更多粉絲的心。

「神鬼交鋒」裡的小甜心布蘭達

2012年Sunny兩度演出了音樂劇「神鬼交鋒」，在此劇中擔任女主角布蘭達，這是一齣由好萊塢同名電影所改編的音樂劇，同公司的SUPER JUNIOR圭賢及SHINee的Key也有參與演出。劇中描述男主角法蘭克是一位騙術高明的詐欺犯，與發誓要捕捉法蘭克到案的探員之間鬥智鬥法的過程。

而Sunny所飾演的布蘭達，則是一位深愛男主角法蘭克的小護士，一路上相信法蘭克並不斷地幫助他。相較於電影中的布蘭達，Sunny所詮釋的布蘭達，比較帶有專屬於她自己的特色。除了原有的天真感，更加上一種古靈精怪的俏皮感，劇中的

歌曲涵蓋爵士、R&B 曲風，考驗著演員們的唱功。

在 Sunny 演出音樂劇的首日，少女時代成員們也集體送上祝賀花籃，上面的賀詞都超有趣，她們自稱是順圭奶奶的跟班們「孫女時代」，看來女孩們的感情真的很好呢！

溫暖人心的好歌喉

身為少女時代的五大主唱之一的 Sunny，自然也有許多個人曲，較為人所知的有與 Brown Eyed Girls 的 Miryo 合作的「我愛你，我愛你」，收錄在 Miryo 的首張專輯裡。Sunny 甜蜜又溫暖的歌聲，搭配上 Miryo 的 RAP 顯得相當契合。

另外還有與師妹 f(x) 的 Luna 合唱的連續劇「致美麗的你」插曲「It's Me」；以及近期的連續劇「女王的教室」插曲「The 2nd Drawer」，都讓大家看到了 Sunny 不同於在少女時代中的另一個面貌。

除了歌唱活動外，Sunny 也曾在2008年和SUPER JUNIOR 晟敏共同主持過電台節目「晟敏和 Sunny 的天方地軸」，在節目上展現了兩人極佳的默契，從彼此的互動中也看得出來晟敏很疼愛這個妹妹呢！

而 Sunny 也在這個節目上表現出更多真實的自我，比較可惜的是這節目是屬於較早期的節目，希望 Sunny 有機會能再多多挑戰電台節目，讓大家看到更多不一樣的 Sunny。

Tiffany（蒂芬妮）♥比寶石更閃亮的笑眼女孩

Tiffany 的小檔案

韓文本名♥黃美英 Hwang Mi Young

英文本名♥Stephanie Hwang

生日♥1989年8月1日

出生地♥美國加利福尼亞州洛杉磯市

血型♥O型

身高♥163公分

學歷♥Korea Kent Foreign School

家族成員♥爸爸、姊姊、哥哥

自認的魅力點♥很酷的眉毛（笑）

人生中最初的回憶♥一整天都在看動畫「小美人魚」，並跟著唱劇中的歌曲。

用一句話形容自己的個性♥WILD!

座右銘或喜歡的一句話♥Today is My day!

風格強烈的海歸派

Tiffany 出生於美國的洛杉磯，從小接受美式教育使其個性非常熱情、外向、活潑。不過一直到11歲才開始學習韓語的她，也因為韓語不流利的關係，在初到韓國時吃了不少苦頭。而本名其實是 Stephanie 的她，之所以會以 Tiffany 作為藝名出道，全是因同公司的師姐「天上智喜」中的金寶京已經使用了 Stephanie 為藝名，為了不要撞名才會有了現在的 Tiffany 這個名字。

然而早在 Tiffany 出生之際，當時她的母親就希望幫她取名為 Tiffany，只是最後仍是以父親主張的 Stephanie 命名。不料最後在命運的安排下，Tiffany 還是與母親喜愛的名字相遇了，相信這對將母親視為極重要支柱的 Tiffany 來說，也是一件相當有意義的事！

為什麼會說 Tiffany 的母親對她個人的影響那麼重要呢？事實上，Tiffany 的母親在她中學一年級的時候就因病過世了，這件事是在2009年的音樂節目「金廷恩

的巧克力」上，Tiffany 當時才首次透露，也是因為 Tiffany 母親的關係，對少女時代全員來說「母親」這個詞是相當嚴肅的。

「家人」是最深處的渴望

在母親剛去世的那段日子，Tiffany 過了一段大約兩年的迷惘歲月，只有音樂能讓她真正感到開心。不過當她找到了自己的志向後，她的父親卻對於寶貝女兒想成為藝人這件事相當地反對，而是希望 Tiffany 能和她的姐姐一樣進入名門大學專攻商科。Tiffany 不斷地想要說服父親，最後父親終於在 Tiffany 哭著對他說：「自己非成為歌手不可」後點頭答應。於是經過三個禮拜後，Tiffany 隻身前往韓國追尋她的夢想。

為了完成夢想而離開家人的 Tiffany，曾經在紀錄性節目「明星人生劇場」中，表達自己沒有能好好跟家人相處的遺憾。她感嘆地說：「隨著工作越來越多，我和爸爸的關係也越來越差。我曾經認真地想過，是不是我花了太少的時間與爸爸相處呢？這讓我感到很傷心。」，在 Tiffany 的身上我們看到成功背後所需要付出的犧牲。

在剛到韓國時，她和當時同樣是練習生的成員太妍及 f(x) 的雪莉一起在宿舍生活，但與其他還是可以偶爾回老家的室友相比，家人遠在美國的 Tiffany，生活過得有多麼寂寞呢！在她早期的個人網誌中可以強烈地感受得到這個小女孩那時的辛苦。在少女時代成立後，比起其他因為要離開家裡搬進宿舍而感到不安的成員們，Tiffany 則是對於彷彿有了新家人而高興不已。「媽媽，雖然妳早一步離開了這個世界，但卻給了我另外 8 個姊妹，謝謝我的媽媽與上帝」她是這麼說的。

單純的傻氣女孩

Tiffany 的練習生生涯是二年七個月，是少女時代成員中期間最短的一位，或許是這個原因，所以 Tiffany 對於舞蹈也不太拿手。這也讓她在編舞上常常被分配在隊形的左右兩邊，而不是中心位置。久而久之，Tiffany 得到了「角落 Fany」這樣的綽號（Fany 為 Tiffany 的暱稱。）。

剛出道時 Tiffany 在自我介紹時的口號是「比寶石還要閃亮的 Tiffany」，但韓文

不流利的 Tiffany 卻不小心講成了「比蘑菇還要閃亮的 Tiffany」，因為在韓文裡「寶石」和「蘑菇」的發音是很接近的。但是她本人一開始還沒有發現自己的錯誤，直到從歌迷那邊收到了許多跟蘑菇有關的禮物時，感到很疑惑。後來才不好意思地公開這段趣事，也因此有了「蘑菇 Fany」的稱號。

其實除了「蘑菇寶石」以外，Tiffany 也還有很多因為文化差異而鬧出的笑話，而其他成員也會故意逗弄 Tiffany。例如像是欺騙她說韓文裡「牛奶中的鐵質」跟「鐵棒」的「鐵」都是一樣的意思，所以如果想要補充鐵質就要啃鐵棒才行，很多人都會在學校操場邊啃鐵棒邊跑步。」。這樣的話一開始還讓 Tiffany 唬得一愣一愣的，後來 Tiffany 發現被騙後，氣得在節目上指控：「少女時代裡有八個騙子！」，這當然純屬玩笑話，而且也讓大家發現 Tiffany 真是單純得可愛呢！

直率魅力讓人著迷

除了單純，Tiffany 更多的是直來直往的個性和美式作風。這在少女時代中是相當獨特的。她擅於交際，在各個音樂節目的後台時，她更是穿梭在各個偶像團體之

中，跟其他同年齡的藝人也都很談得來，是成員裡公認的人氣女王。

而她也在「明星人生劇場」接受專訪時提到，自己其實是個「好勝心」很重的人。不過當她加入少女時代後，她學會了不再只想著自己。而是認為如果整個團隊都好，自己也會變得更好，抱持著這個信念全力地讓少女時代變得更優秀。

雖然她是這樣說了，卻還是在電台節目「洪真慶的下午兩點」上透露了一個小祕密讓大家知道。原來早在成員 Jessica 還未宣布接演音樂劇「金髮尤物」時，Tiffany 便得知了這齣音樂劇正在進行試鏡選拔的事，非常喜歡這齣戲的 Tiffany 對經紀人說：「如果讓我來演的話，肯定能演得很好。」

但沒多久媒體卻大幅報導 Jessica 即將演出這齣音樂劇的女主角，事實上那時候Jessica 本人都還不確定接演，但已讓 Tiffany 感到非常嫉妒⋯不過只有維持短短的一分鐘！連這樣的往事都肯真實告白，這樣坦率的 Tiffany 真的讓人不得不喜歡她。

極為重視的首次音樂劇演出

在2011年時 Tiffany 也得到了主演音樂劇「名揚四海」的機會，這是一齣老牌的百老匯音樂劇改編，描述一群才華洋溢、各自有著不同的文化背景的紐約藝術高中的學生聚集在一起，希望透過學習而能實現自己的藝術夢，四年過去後，等待這群年輕人的卻是各自不同的際遇。音樂劇主要想傳達給觀眾的是「成功必須靠著腳踏實地的努力，不應該是夢想一夜成名。」。

這齣音樂劇除了 Tiffany 以外，SUPER JUNIOR 的銀赫和前 GOD 成員孫昊永也有參與演出。Tiffany 為了自己首次演出的音樂劇花費了很多時間練習，最長甚至連續排演十二個小時都沒有休息，她笑著說這是連以少女時代的成員活動時，都還沒有過的經歷。

但最讓男粉絲在意的，果然還是音樂劇中的吻戲啊！當 Tiffany 的吻戲劇照曝光後，網路上的評論哀鴻遍野。不過對於敬業的 Tiffany 來說，這些都是工作嘛！更何況是自己極為重視的音樂劇呢！

傷痕累累仍然勇往直前！

一直都以十足的衝勁和熱情著稱的 Tiffany，在2009年和2010年都曾因為受傷而被迫暫停演出工作，讓喜愛 Tiffany 的粉絲十分心疼。2009年 Tiffany 因為發現嗓子出現異常，而被醫師告知必須馬上治療。在經過詳細檢查後，發現是聲帶長繭，這在歌手中是相當常見的職業疾病，幸好短短地休息一週後，Tiffany 又立刻回到了「音樂中心」的主持工作。

但在2010年底的百想藝術大賞的表演途中，Tiffany 因為跌倒而導致韌帶損傷，必須打上石膏，這次的傷勢實在是太嚴重。剛好當時正值少女時代的迷你三輯「HOOT」宣傳期，但 Tiffany 因為腳傷必須乖乖休養，以致於後來的音樂節目被迫完全缺席。

最後甚至連年底的金唱片大獎都沒辦法出席，這對在該年度橫掃各大獎項的少女時代來説，沒有辦法9個人一起領獎，是非常遺憾的一件事。不過其他成員們在每

一次的頒獎感言中，都沒有忘記感謝正在電視機前面看著成員們領獎的 Tiffany。也因為 Tiffany 這次的受傷，讓大家強烈感受到少女時代果然是缺一不可啊！

Tiffany 浪漫少女心

在 Tiffany 腳部受傷的時期，其實還是有進行一部份的拍攝工作，眼尖的粉絲卻發現 Tiffany 腿上的石膏怎麼好像跟一般人的不太一樣。原來從以前就以「粉紅色狂熱者」著稱的 Tiffany，竟然連受傷時用的石膏都要粉紅色的，雖然 Tiffany 本人看起來十分滿意，卻被成員俞利取笑看起來好像一隻粉紅色的「火腿」。

Tiffany 喜歡粉紅色的程度，絕對是常人無法理解的。當其他成員穿上粉紅色的打歌服時，Tiffany 則會表現出非常羨慕的表情。原來據 Tiffany 表示，從小時候開始，藍色就是姊姊的代表色，粉紅色則是自己的專屬色，長久下來就有了「粉紅色是我的顏色」這樣的認知。她甚至被太妍笑稱為粉紅怪獸，但還是完全不以為意地堅持對粉紅色的喜愛。

除了粉紅色以外，Tiffany 還很喜歡龍貓。在前往日本活動的時候，也曾經抱著她最喜歡的龍貓布偶上飛機，原來這隻龍貓布偶是在母親過世後，陪伴了 Tiffany 無數個孤單的夜晚，是她不可或缺的重要寶物。但愛惡作劇的成員們卻總是開玩笑要把 Tiffany 的龍貓綁架後，拔掉鬍鬚再拍照寄給 Tiffany，藉此要求贖金，讓 Tiffany 對於調皮的成員實在感到哭笑不得。

Tiffany 的真實面

如此傻氣的 Tiffany 也有許多強勢和不擅長的一面。成員 Sunny 上節目時透露 Tiffany 是一個很會吃醋的女生，就連某次 Sunny 和徐玄通電話時，親暱地叫了徐玄一聲「Baby」，在一旁聽到的 Tiffany 立刻變臉，並且從鼻孔發出很重的呼吸聲一邊說：「妳不是說只會叫我 Baby 嗎？」，而大家也就此得知原來 Tiffany 不高興時會發出憤怒的呼吸聲，「龍息 Fany」也因此得名。

Tiffany 不為人知的另一面還有「不擅常說『愛』」。在育兒實境節目「Hello Baby」中，當其他成員一看到可愛的小寶寶景山時，都一窩蜂地衝上前搶著抱他。

這時只有 Tiffany 站在一旁顯得非常尷尬，才知道原來 Tiffany 是不太懂得如何和小孩相處而顯得手足無措。但 Tiffany 還是以她的方式默默地照顧景山，當大家圍在景山周遭時，Tiffany 就會開始整理剛剛被弄亂的客廳，或是親自挑選自己最喜歡的粉紅色嬰兒服送給景山。在製作單位單獨安排景山和 Tiffany 相處後，看得出來 Tiffany 也越來越能自然地和小孩在一起玩了。

但她也非常誠實地說：「在這麼短的時間內，我沒辦法真心地對景山說出『我愛你』三個字，或許要像和成員們相處了5年後一樣，再來說「愛」這個字吧！」但在其他來賓眼中，Tiffany 對景山的愛絕對不會比其他成員來得少，只是不懂得如何表達。成員 Sunny 則說：「Tiffany 一直是為景山想最多的人，她只是都藏在心裡面」。

開創屬於自己的風格

而從一開始默默站在角落邊邊跳舞的 Tiffany，後來也漸漸地找到自己在團體中的定位。她藉由自己的開朗活潑個性來感染周遭的氣氛，在演唱會上很多歌迷因為

她親切積極地的互動而開始為她著迷。她也是表演中的氣氛製造者，不管在哪個國家，當她一喊出「說出你的願望」中的經典歌詞「DJ PUT IT BACK ON!」，不論在哪個國家，都能讓全場為之瘋狂。

或許是在「音樂中心」裡訓練出來的主持功力，在演唱會的談話時段，很多時候也是由她主導，讓演唱會能更流暢地進行下去。另外她在正規三輯「The Boys」中所負責的 RAP 部分也是一大亮點，而在「I GOT A BOY」裡的美式嘻哈風格也非常適合她。不少美國粉絲對 Tiffany 印象非常深刻，在少女時代進軍美國期間，Tiffany 扮演著非常重要的角色。

Tiffany 除了很常負責發言以外，還被大家封為少女時代的地下經紀人。像是成員人數太多，Tiffany 為了防止有人走丟而在機場一一點名；還有成員們素顏出現時，因為擔心被拍到看起來沒有精神的照片，Tiffany 也會拜託歌迷不要拍照。如果說少女時代的形象是由 Tiffany 來守護，一點也不為過啊！我們偉大的黃經紀人！

徐玄♥無比正直的紅薯少女

徐玄的小檔案

本名♥徐朱玄 Seo Joo hyun

生日♥1991年6月28日

出生地♥南韓首爾特別市

身高♥168公分

血型♥A型

學歷♥東國大學電影學系

家庭成員♥爸爸、媽媽

理想型♥劉在錫

用一句話來形容自己的個性♥正直積極

自認的魅力點♥眼睛

座右銘♥善良的人是最後的贏家

講究禮貌的老幺

相信如果不說，很多第一眼看到徐玄的人，都不會直接想像得到，她是少女時代裡的老幺。因為她與其他愛惡作劇、愛鬧的淘氣姐姐們相比，實在是過於懂事了！這或許和她的家庭背景有關。徐玄的祖母及雙親，對於禮儀是相當要求的。

徐玄的良好教養，讓不管是成員還是經紀公司的人都稱她為「模範生」。即使常常因為成員們的惡作劇而感到困擾的徐玄，仍然堅持對姐姐們恭敬地使用敬語。雖然大家都認為相處了那麼多年，就算不說敬語也無所謂了，但在她的觀念裡長輩就是長輩，在「禮貌」這件事上徐玄可是一點都不馬虎！

而徐玄的媽媽是一位鋼琴學院的院長，也因此使得徐玄從小開始便接受了紮實的鋼琴訓練，之後也經常在電視節目或演唱會上展現她純熟的鋼琴技巧。像是成員太妍在韓國放送大賞上表演「聽得見嗎」這首歌時，當時徐玄就在後頭，替太妍以鋼琴伴奏。

熱愛學習，從不間斷

徐玄給予大眾的印象是出了名的認真和嚴以律己。她的興趣是讀書，早上自動自發地起床讀書則是她的習慣。這在年輕偶像中是非常少見的。自我啟發類的書籍更是她的最愛，原來是因為她從小就離開父母在外工作，就算碰到了什麼艱難的問題，也無法尋求父母的幫助，這個時候她就會從這些書裡找出解決問題的方法，看到這裡是不是更佩服這個女孩了呢！

那麼愛念書的徐玄可真是少女時代團員中的「金頭腦」，她在 SBS 招牌綜藝節目「一億 Quiz Show」中更讓大家見識到她的學識真不是蓋的啊！她竟然答對了全部的十四題益智問答，同時也創下這個節目開播以來的第一人過關。年紀輕輕博學多聞，在年輕藝人當中可是不多見啊！

特別是在最後一題，主持人問到：「蛋殼的顏色是以什麼來決定的？」，當其他的來賓都無法正確回答出來時，徐玄則是鎮靜地說：「就像黃種人喝牛奶，膚色也不會變白。所以蛋殼顏色是由母雞的顏色決定。」，她的機智也為她抱回了四千

意想不到的偶像是…!?

萬韓元（折合台幣約一百零六萬元）的獎金和一輛轎車。

如此正直的徐玄最崇拜的人也相當特別，她不只一次公開表示過韓國傑出外交官出身，目前擔任聯合國祕書長的潘基文是她崇拜的偶像。而在2011年8月的某天，徐玄終於在一場「非洲兒童援助計畫」的儀式上見到了潘基文祕書長。

當時徐玄不只帶了要準備給潘基文的禮物，還特別準備了一本潘基文所寫的書《懷著天才一樣的夢想，像傻瓜一樣學習》，這本書是在描述潘基文成為聯合國祕書長的過程。而徐玄也在場上把握時機，請潘基文祕書長為她在書上簽名。得到簽名後的徐玄看起來十分激動，她在事後形容見到自己心中偶像那刻「彷彿時間停止一般」。而潘基文也在簽名旁加註了「透過愛之歌打造和平世界！」來藉此勉勵徐玄。

2012年徐玄成為了麗水世博會聯合國館的宣傳大使，潘基文在委任儀式上

也表示：「因為徐玄的宣傳，吸引了很多年輕觀光客訪問聯合國館，希望藉此提高大家對於海洋的保護意識。」能得到潘基文祕書長如此高度的肯定，想必讓徐玄相當感動。

令人激起保護欲的「受氣包」

事實上徐玄也曾在被問到：「如果沒有成為少女時代的話，最想做的是什麼呢？」時，表現出對於外交官這個職業的憧憬。而現在能以少女時代成員的身份，為世界和平盡一份力的徐玄似乎也朝著夢想更進一步了呢！

每次徐玄自我介紹時總是會說：「大家好！我是少女時代的老么徐玄。」，而老么在韓文中的發音近似中文「忙內」這兩個字，因此華語圈的歌迷也經常稱呼徐玄為「忙內」。不過其實在每個韓國團體裡年齡最小的成員都會被大家稱為「忙內」，所以並不是只要看到「忙內」就一定是指徐玄喔！另外在英語圈的歌迷中，大家經常以「Seobaby」來暱稱徐玄，這也是跟她的老么身份和像孩子般的單純有關。

徐玄還有一個名為「受氣包」的綽號。成員們總說跟徐玄吵架，根本吵不起來，因為她都不會生氣，老是忍氣吞聲的樣子。在節目「Hello Baby」某集裡，製作單位為了即將過生日的徐玄準備了隱藏式攝影機，要求其他姐姐故意去使喚徐玄或對她莫名發脾氣，然後偷偷錄下徐玄的反應。但是大家發現徐玄即使覺得難過、生氣，也只是在一邊嘀咕並默默地完成姐姐們的要求，讓配合演出的成員都感到不好意思了。

節目尾聲當大家送上生日蛋糕時，徐玄才發現自己被騙了，這時才開始對姐姐們抱怨，甚至還哭了出來，完全符合她的「受氣包」形象，也讓大家覺得這個孩子真是可愛到讓人想要好好保護她。

令姐姐們傷腦筋的正直妹妹

大家可別以為徐玄是跟姐姐們相處不好，總是被姐姐們欺負喔！從小就是獨生女的徐玄，在2003年為了跟朋友前往遊樂園，搭乘地下鐵的途中，被S.M. Entertainment的星探發掘，通過選秀會後成為了練習生。歷經四年六個月的練習生

課程之後，成為了少女時代的一員。從那個時候她就多了8個姐姐，她本人也說過：「我從以前就很希望能有姐姐陪伴，一下子多了8個姐姐，我真的好開心啊！」。

倒是姐姐們對於這個正直過了頭的妹妹有點頭痛呢！太妍在節目「強心臟」上說道：「徐玄就是一個完全堵住的便祕少女啊！」，像是某次太妍匆匆忙忙地趕上保母車，一上車負責收取遲到罰款的徐玄立刻對太妍說：「姐姐！遲到一分鐘罰款一仟元喔。」，接著就堅持向太妍收取罰款。

那次節目中徐玄還向成員俞利催討少女時代出道前，俞利向她所借的1920韓元（相當於新台幣50元）。「有一次俞利姐姐和我一起去了果凍店，姐姐完全被花花綠綠的果凍吸引住，買到一毛錢都不剩，還跟我借了1920元，但到現在都沒還。」。而主持人姜虎東反問徐玄：「如果俞利還了2000元給妳，又該怎麼辦呢？」，徐玄非常果斷地回答：「當然是找錢給她啊！」。因為雙親從小良好的教導，讓徐玄對於金錢觀相當嚴格，就算是10元都會一一計算。不過另一方面，在節目「明星人生劇場」貼身追蹤她的大學生活時，也拍攝到她大方地請大學好朋友吃飯的樣子，徐玄也大方地表示：「因為我比她們都還早進入社會，所以這樣做是理所當然的！」。

愛好養生的超齡少女

徐玄還有個廣為人知的特色就是「養生」！照理說這個年紀的女孩子應該都還是很喜歡吃炸雞、漢堡之類的高熱量食物，但徐玄卻對這些垃圾食物敬謝不敏，她只對身體有益的食物有興趣。

就看到成員 Sunny 在吃漢堡時，都會在旁勸告她：「姐姐啊！吃這些東西會死的喔。」，不過成員們倒是想要改變徐玄的想法，總是對她說：「什麼食物都要吃才是真正的健康，所以現在開始和姐姐們一起吃炸雞、薯條吧！」，不知道未來的某天是不是可以看到徐玄能真心接納這些食物呢？

而愛好健康食品的徐玄最喜愛的就是紅薯了，就連包包裡也都總是放著紅薯，周圍的人們都稱她為「紅薯少女」。在節目「我們結婚了」中，鄭容和為了打動徐玄的芳心，所送的禮物竟然是兩排紅薯田，看到這裡讓人不得不有了「徐玄究竟有多喜歡紅薯啊？」的疑問。

清純女神的煩惱!?

這樣正直的徐玄一直以來也是個緋聞絕緣體，看起來也不太擅長跟男性相處。就連其他成員都曾對她說過：「妳都已經二十歲了耶，但也太過於閃避男生了吧！不要說有興趣了，看起來根本是討厭男生吧。」，徐玄對此回應：「我不是討厭，只是沒有興趣罷了！」。但她還是透露自己理想的結婚年齡是三十歲，至於為什麼比起其他成員夢想的二十幾歲晚了一點呢？她也解釋到因為媽媽對她說過太早結婚的話，就無法追求自己的夢想了。

但即使徐玄不擅長與男性相處，擁有高度清純感的徐玄依然吸引了很多男明星的目光。2AM 的珍雲就大方表示他對徐玄的喜愛，甚至喜歡到把徐玄的名字做為個人電腦的密碼。

而師兄 SUPER JUNIOR 的圭賢也在節目「Radio Star」中被其他主持人爆料，有一次喝酒後提到了徐玄，而圭賢也害羞解釋：「不是大家想的那樣，少女時代對我

而言都是妹妹般的存在，只是如果一定要從中選理想型的話，徐玄是最接近的一個。」。

扮人妻也很稱職！

一直與戀愛話題扯不上邊的徐玄，在2010年與CNBLUE的隊長鄭容和在綜藝節目「我們結婚了」中，成為了假想夫妻。雖然一開始不擅長和男性相處的徐玄看起來還是有些青澀，但漸漸地兩人開始越來越有默契，徐玄也能在鄭容和面前展現自己真正的個性了。可以從這個節目中看出徐玄從小女孩轉變成女人的樣子。

當然之前提到了徐玄對於敬語的堅持，而希望跟徐玄更加親近的鄭容和，為了讓徐玄能更自在地對他使用平語（韓國平輩之間使用的語體）特別製作了一首「平語歌」。後來兩人一同自彈自唱這首歌的影片放上了YouTube後，獲得相當大的迴響，累積了高達四百萬次的點閱率。

而被歌迷暱稱為「容徐夫婦」的兩人，在亞洲地區因為這個節目累積了相當多

地粉絲，即使2011年已經從這個節目裡退出後，大家還是非常懷念他們在節目中的點點滴滴。就連節目的工作人員都說：「與其他有相當多肢體接觸的假想夫婦相比，容徐夫婦所帶給人的是一種純粹的初戀感。」，而且直到現在兩人依然是很好的朋友，大家也很期待他們的再次合作喔！

私底下其實很幼稚、很脫線!?

一直給人一種模範生印象的徐玄，也常常有令人意想不到的一面。在綜藝節目「至親筆記」中，潤娥說道：「有一次看到徐玄正在聽歌，我走過去想知道她在聽什麼，結果竟然是Keroro軍曹的主題曲，她都十九歲了，不要再看漫畫了！」，但徐玄卻一派正經地回答：「我很久沒看漫畫了，聽那首歌只是想要回憶罷了。」也是這時候讓大家開始發現徐玄果然還是個孩子。

而得知徐玄正在收集Keroro軍曹相關商品的歌迷們，更曾經送了一千張Keroro軍曹的貼紙給她，使得那個時候少女時代的宿舍裡到處都是Keroro軍曹的東西。在演唱會上也有許多歌迷會帶著Keroro軍曹的玩偶，想要藉此吸引徐玄的注意。

模範生印象的徐玄，沒想到她其實也有脫線的時候，她曾在日本音樂節目「Music Station」上，被爆料有一次在飛機上換了航空公司提供的拖鞋，結果飛機降落後，她後來竟然忘記換回來，就這樣穿著拖鞋下飛機了。

此外，某次跟著 S.M. Entertainment 同門藝人們一起前往紐約開唱，徐玄把打算在飛機上吃的番茄放進了隨身行李，但最後自己卻忘了這件事。在過美國海關的時候回答沒有攜帶生鮮食品，卻被檢查出忘在行李裡的番茄，不但被罰了高額罰金，還被列入黑名單，之後每次經過美國海關都會被特別詢問「有沒有帶番茄呢？」。

身為「乖寶寶」的徐玄卻成為了黑名單這件事是不是很不可思議呢！

孝淵 ♥ Dancing Queen 初丁舞后

孝淵的小檔案

本名♥金孝淵 Kim Hyo yeon

生日♥1989年9月22日

出生地♥韓國仁川廣域市

身高♥158公分

血型♥AB型

學歷♥全州藝術高等學校放送文化藝術學科

家族成員♥爸爸、媽媽、弟弟

自認的魅力點♥笑容、眼睛，還有笑起來的嘴巴

專長♥中文、舞蹈

座右銘♥把自己當做自然中一朵平凡的小花，像小河一樣清澈美麗，盡力做到最好，成為勤奮誠實正直的人

不容置疑的舞蹈實力

孝淵的舞蹈實力不只在少女時代中是數一數二的，就算在整個韓國演藝圈裡也是相當出名的。只要一講到舞蹈，眼神就會閃閃發亮的孝淵，這時候的她，看起來真的是非常非常的迷人呢！

孝淵當練習生時期在同儕之間就相當出名，甚至跟其他女練習生不同的是，孝淵竟然是跟著男練習生們一起練習舞蹈。因為練舞的人都知道，男女之間的舞蹈強度是相差非常多的，能挺過這些的小孝淵真的令人相當佩服。

每次有人問孝淵到目前為止，最辛苦的回憶是什麼呢？她的回答一定是出道前的那七年，每天媽媽載著她從家裡到經紀公司來回四個小時的路程。懷抱著對師姐BoA的崇拜，再加上這樣持續不間斷的練習，成就了現在歌迷眼中舞蹈最有魄力的「舞后」。

在少女時代的出道曲「閃亮新世界（Into the new world）」和「說出妳的願望」

中都有屬於孝淵的個人舞蹈獨秀部分，在那一刻全場都會聚焦在她身上。而「I GOT A BOY」中的舞蹈風格更是孝淵的最愛，讓她發揮起來得心應手。

孝淵是下一個BoA!?

某次節目訪談問到少女時代「感受到壓力時，都是透過什麼方式來紓壓呢？」，孝淵回答了「在不開燈黑漆漆的舞蹈室裡，一個人獨自盡興地跳舞」，這樣的回答讓大家發現跳舞對孝淵來說，早就不是工作或是興趣那麼簡單，而是她生命中不可或缺的一部分。

韓流始祖天團神話團員李珉雨曾經多次在公開場合中稱讚過孝淵，李珉雨坦言：「我是少女時代的歌迷，尤其特別注意孝淵，因為她從小跳舞就跳得很好，而且我覺得她將會是下一個BoA，能夠看到孝淵一步步地逐漸達成夢想是一件很好的事。」

而SUPER JUNIOR中公認最會跳舞的銀赫也在電影「I AM」的Showcase上透

露了一個小故事。銀赫說：「我從孝淵那兒學了很多舞步。當初還在當練習生的時候，孝淵在一百名練習生中的舞蹈實力就相當突出。那時候很多人都會去尋求孝淵的幫助，我也是其中一個。」

事實上孝淵在出道以前，就曾經因為出眾的舞功，在2005年時的ＭＫＭＦ音樂大賞的表演中擔任過BoA的剪影替身，那時的她又怎麼能想像得到自己在未來竟然能跟韓樂歌壇首席天后BoA的名字相提並論呢？

運動神經一級棒的活力女孩

孝淵不只在跳舞上出色，運動神經也非常好。在2010年參加了綜藝節目「出發吧！夢之隊」拍攝時，孝淵獲得了女子百米比賽中第一名，也是唯一一位參賽者在一百公尺賽跑中創下17秒的佳績，當天的對手還有成員Sunny、Tiffany。

Tiffany 表示「我們有三個成員來參加比賽，本來其他成員還很擔心，但一聽到有孝淵，大家都放心了，孝淵是我的驕傲。」一邊對著孝淵豎起大拇指。而事後媒

體採訪孝淵時，她笑說：「少女時代每個人都威脅我，如果不能贏得比賽就不要回宿舍了！我媽媽也是一聽到我要參加比賽，就立刻辛苦地幫我準備了韓藥，那真的很有效呢！」

其實能動能靜的孝淵才華洋溢，她還有一項令華人歌迷感到非常親切的專長「中文」，她在2004年曾經和師兄SUPER JUNIOR的始源一同前往北京學習了約一年的中文。因此每當前往華語圈國家表演時，孝淵總是會使用相當標準的中文向大家打招呼，真的讓人倍感親切。

調皮的金小學生！

擁有直爽魅力又總是笑臉迎人的孝淵，在隊內被封為「氣氛製造者」，只要有她在的場合就絕對不會冷場，總是為大家散播歡樂。但也老是被成員唸說孝淵實在太像小孩子了。開心的時候很吵；不開心的時候就會坐在地板上發出怪聲，讓大家都知道她心情不好。而她甚至曾經和成員Sunny玩得太激烈，讓旁人以為她們在打架呢！這樣的孝淵，不管成員還是歌迷都稱她為「金十歲」、「金初丁」（初丁是韓

語裡小學生的意思，通常形容一個人很幼稚）。

孝淵還有一個綽號是「費歐娜公主」。這也是孝淵本人在綜藝「至親筆記」中自爆的，當她從中國留學回來的時候，因為一個月胖了十公斤，那時秀英就叫她費歐娜公主。一開始孝淵還滿開心能當公主的，直到她發現費歐娜公主原來是指卡通「史瑞克」裡的女主角，她才發現白高興一場了。而當場節目裡的大家都因為孝淵可愛的發言笑成一團。

曾經迷惘的過去

總是為大家帶來無限歡樂的孝淵，沒想到她也有一些煩惱。孝淵之所以會走上演藝之路，是由於她母親是韓國已解散的知名偶像團體「H.O.T」的忠實粉絲。她的母親鼓勵她去參加 S.M. Entertainment 的選秀會，沒想到孝淵在最初的選秀會上就被刷掉了。

但是選秀會其中一位 S.M. Entertainment 的經紀人，無意間注意到了當時還是小

學五年級的孝淵，還看了照片許久，他認為這位小女孩的外表或許不搶眼，但卻非常地有存在感。而也因為這位慧眼獨具的經紀人，讓孝淵拿到了演藝之路的第一張門票。

孝淵歷經了六年十一個月的漫長練習生生涯，最終於如願成為了少女時代的一員，不過這時的她又有了新的煩惱。在練習生時期一直與Poppin、Locking為伍的她，雖然這些都是自己最擅長也是熱愛的舞蹈風格。但沒想到一出道後，就得在「Kissing You」的音樂錄影帶裡拿著棒棒糖跳可愛的娃娃舞蹈，令她不適應到想要退出少女時代。

談到這段往事，孝淵曾在節目「強心臟」中回憶說：「因為想要證明自己的舞蹈實力，而以少女時代的身份出道了。但還是有過一段對於未來感到非常迷惘的時期，我甚至想過要不要退出少女時代然後去留學。最後我決定以少女時代的一員努力下去，而在這樣決定之後這些迷惘也都不在了。」

發光發熱的「Dancing With The Star 2」

而孝淵的舞蹈天分在2012年透過節目「Dancing With The Star 2」被大眾再度見證了。她在這個節目和她的舞伴金亨錫完美搭檔，每個禮拜都為觀眾帶來令人驚艷的舞蹈表演，像是Tango、桑巴、佛朗明哥⋯等各類舞蹈。

而其他成員也很高興孝淵終於有能讓她完全發揮實力的舞台，紛紛到場支持。就算無法到場支持也絕對會守在電視機前收看，然後在成員之間的聊天室裡給予孝淵鼓勵，甚至動員粉絲為孝淵簡訊投票，就是希望孝淵能抱回一座屬於她個人的獎項，也讓大家見證了少女們的友情。

另外她和舞伴金亨錫雖然一開始因為不習慣過於親密的肢體動作而顯得有些尷尬，但最後也透過這個節目變成了好朋友。金亨錫稱讚孝淵：「我喜歡笑容很美的女生，我的舞伴真的有很可愛的笑容」。

雖然在最後孝淵得到了第二名，讓在場邊觀看決賽的潤娥也為姐姐感到可惜而

哭了，但孝淵真的從這個節目讓大家看到更多對於舞蹈而執著的孝淵，不得不説認真的孝淵真的很美麗呢！

歐美人氣大發的孝淵

成員 Tiffany 有次接受節目「深夜 TV 演藝」的採訪時被問到「在巴黎最有人氣的成員是誰？」時，毫不猶豫地選擇了孝淵。原來是每當 SM TOWN 前往歐美地區進行家族演唱會巡演時，大家都可以發現孝淵總是獲得最熱烈的歡呼聲，不管是巴黎還是紐約都是這樣的情況。

之前有人透過網路對美國的粉絲們做過調查，孝淵的支持率就相當的高。還有幾位美國年輕人在欣賞正規二輯專輯「Oh!」MV 的樣子被拍下來上傳到了 YouTube 上，並引起了話題。影片中的四名年輕人在對著電腦螢幕展開一場激烈的辯論。儘管他們都叫不出少女時代任何一位成員的名字，卻在欣賞 MV 時被少女們的美貌所深深吸引。他們利用每位成員身上穿的啦啦隊隊服上的號碼，來挑選出自己喜歡的成員。最後經過爭辯後的前三名成員分別是 32 號（孝淵）、21 號（俞利）和 7 號（潤娥），

孝淵更被選為「最佳成員」。

孝淵除了深邃的五官以外，自然不做作的個性以及超強的舞蹈實力都是讓她擄獲大批歐美粉絲的心的主因。不過當聽到 Tiffany 選擇自己做為答案，孝淵還是很害羞地說：「不太清楚耶！是不是因為平常的努力呢？」。

渴望戀愛的少女

不過看起來總是大刺刺的孝淵還是有可愛小女人的一面喔！她總是在電視節目上表達自己想成為一位「賢妻良母」的夢想。某次在節目「少女時代與危險少年」中，當大家被要求想像未來的自己正在做什麼時，孝淵的回答讓大家大吃一驚：「陣痛要來了！好像第四個、第五個孩子要出生了啊⋯」，一旁的徐玄還非常疑惑地說：「要生那麼多嗎？」。

孝淵曾在節目「強心臟」上公開了一件讓在場所有人都相當吃驚的祕密。她當時直接表明了正在單戀「某男團成員」－還表示⋯「會去確認和這個人的行程是否

重疊，並在那天會非常用心地去準備自己。」不過之後再度問到孝淵這件事時，似乎這段單戀也無疾而終了。成員 Jessica 幫孝淵取過一個綽號是「單相思高手」看起來好像也是有道理的。

不過孝淵可不是總是在單戀喔！在節目《青春不敗2》中，孝淵被主持人問到：「妳有沒有先追求過男生呢？」，孝淵竟大方承認：「我追過，而且還成功了。」，之後主持人繼續追問：「是在少女時代出道之後的事嗎？」，她笑而不答，最後補充說：「戀愛被曝光也無所謂，一般都在凌晨兩點約會，好險在他的眼裡，我比想象中更漂亮，後來他反而更喜歡我了。」如此坦白的孝淵在偶像當中真的很少見啊！

深藏不露的綜藝之神

孝淵在2012年和 Sunny 一同參與了綜藝「青春不敗2」，與俞利和 Sunny 所演出的第一季農村生活不同的是，第二季背景則是改到了漁村。節目中孝淵發揮了深藏以久的綜藝感，Sunny 也稱讚說：「孝淵的個人風格非常棒，就如同藝能之神降臨，只要給她一個機會便可輕鬆地讓大家哈哈大笑。」，毫不吝嗇的給予孝淵稱

讚。而錄製節目過程中，過慣都市生活的成員們第一次見識到了小章魚，正當每個人都還在觀察這些章魚要怎麼食用時，孝淵就非常自然地抓起章魚的觸角並且直接享用了這道「特殊料理」，就好像她也曾經在漁村生活過似的。

因為這個節目是孝淵首次以個人身分參與的綜藝節目，她在節目上也時常透露之前沒能說出口的心聲。像是坦白說出：「其他成員都很擅長撒嬌，但我很難去刻意讓自己變得可愛，那會讓我覺得很害羞，我有努力去嘗試，但還是騙不了自己的心。我可以看起來很文靜或很酷，但可愛就真的沒有辦法。我是一個很隨和的人，但身為少女時代後，我就很難隨意地做事情。」

令人期待的舞后再出擊

孝淵繼「Dancing with the star 2」後，第二次參加舞蹈綜藝─Mnet電視台「Dancing 9」的演出，節目中她和俞利在這個節目裡擔任導師。而製作單位為了吸引大家的目光，也在Facebook上放了一段孝淵大秀poppin舞蹈的影片，再度驗證孝淵的「舞后」地位。

影片中，本來還帶著害羞表情的孝淵，在一聽到音樂的瞬間，就完全變成另一個人似的。她和參賽者們一起跳 poppin 舞蹈，經過網路的傳播後，這支影片引起很多歌迷的熱烈討論。「Dancing 9」是一個除了提供各地舞蹈高手舞台以外，優勝隊伍還可抱走獎金四億韓元。

不過最令人開心的是，孝淵又再次有了可以讓她展現舞蹈實力的機會了！相較於上次在「Dancing with the star 2」是以參賽者的身分演出，這次擔任評審老師的孝淵，心態上應該更能輕鬆地表現出自己吧！非常期待接下來又會看到什麼樣的孝淵呢？

俞利♥四次元黑珍珠美人

俞利的小檔案

本名♥權俞利 Kwon Yu Ri

生日♥1989年12月5日

出生地♥南韓京畿道高陽市

身高♥168公分

血型♥AB型

學歷♥韓國中央大學戲劇電影學系

家族成員♥爸爸、媽媽、哥哥

用一句話來形容自己的個性♥正直清爽

自認的迷人點♥頭髮

理想型♥元斌

人生最初的記憶♥上幼稚園的時候，有一天因為媽媽幫她綁的雙馬尾位置不對，而沒去上學，在家哭了一整天。

座右銘♥天才贏不了努力的人，努力的人贏不了享受過程的人

惹人喜愛的小俞利

俞利一直給人一種活潑開朗以及搞笑的形象。這可以從電影「I AM」中就可以看出俞利從小就有相當獨特的綜藝感，當播放 S.M. Entertainment 旗下藝人練習生時期片段時，大家都是一臉嚴肅地在練習，雖然小俞利也是非常賣力地跳舞，但呈現出的肢體動作就是有種莫名的喜感。

某次師兄 SUPER JUNIOR 中的銀赫上節目「夜行星」時，爆料他對俞利的第一印象和現在少女時代的性感美人黑珍珠形象完全不一樣。銀赫：「俞利雖然在少女時代中是性感擔當，但是第一次見到她的時候她正在模仿恐龍。我們公司每個禮拜都會有歌唱、舞蹈和個人技的考試，俞利那時竟然是準備了模仿恐龍的個人表演。然後又跳了當時很受歡迎的手機廣告裡全智賢的 Get up 舞蹈。」，可以看出俞利從那時候就是大家的開心果的一面。

另一件練習生時的趣事，是俞利在綜藝「至親筆記」上抱怨當初成為練習生的第一天就被 Jessica、孝淵和秀英給捉弄了。她們騙俞利說，練習室要脫了鞋才能進

入，結果當她提著鞋子進去練習室後卻發現大家的鞋子都好好地穿在腳上。這讓俞利一開始很害怕她們，有一整年的時間都對她們戰戰兢兢地使用敬語，後來才發現原來她們其實都跟自己是同年的朋友（在韓國，同齡的人之間會互稱朋友）。

相似度百分百的權家兄妹

俞利跟家人感情也是相當的好，尤其可以從偶爾曝光的生活照中看出，她跟哥哥權赫俊是非常親密的，兩人常常一起搞怪自拍或是一同出遊。而大家也發現哥哥赫俊跟俞利長得相當神似，這點可是連少女時代成員都認證過的，當她們第一次看到俞利的哥哥時，都覺得這就像是俞利長了鬍子後的模樣。

在俞利哥哥當兵時期，有一位同梯的士兵在網路上發文講到，某天俞利去軍隊探望了正在空軍服役的哥哥。而俞利的哥哥也因為妹妹的關係在軍隊裡成了一位名人，他的名字是韓國空軍內部網路中的熱門搜尋詞。由於少女時代在軍隊裡受歡迎程度是非常驚人的，因此俞利到訪的當天，為了避免造成混亂，軍隊嚴禁一般士兵接近會客廳。不過想當然爾，其他高階軍官為了一睹女神風采都聚集到了那裡，俞利也為了滿足大家的期望，手一直忙著簽名沒有停過。

令人難忘的「獅子瑜珈」

俞利在2009年和成員Sunny一同演出的綜藝節目「青春不敗」中也將她的綜藝感發揮得淋漓盡致。雖然俞利總是在這個節目中拋棄她偶像的形象，但也因為她率性自然不做作的模樣贏得了大眾的好感。

當時節目中有一個叫做「俞利的瑜珈教室」的單元非常受歡迎，最有名的是俞利老師跟大家分享了一個可以放鬆臉部肌肉的動作，這個動作必須將眼睛用力睜大再往上看，同時還得把舌頭盡力向前伸長，這樣被大家稱為「獅子瑜珈」的動作，實在很難想像在一個當紅女偶像身上看到。而她也成功的將這個動作傳授給她的瑜珈弟子4minute的泫雅和SECRET的善花，一群女偶像崩壞的模樣，恐怕也只有在這個節目上看得到了吧！

還有某次當俞利老師要向村民示範能幫助消化的「Rainbow Bridge」姿勢時，這個動作需要把腰像弓一樣向後拱起，這時俞利的上衣縮了上去而露出腹部的絨毛。看到這裡的主持人金申英被嚇了一跳說到：「哇～原來偶像也會有腹部絨毛啊！」，

其他節目成員也因為受到衝擊而笑成一團。

「國民媳婦」殊榮當之無愧

俞利在「青春不敗」中除了上述的這些糗事外，還有像是被攝影機拍到睡覺時伸出舌頭的詭異習慣，讓大家發現原來女神也是普通人啊！一直到節目後期，俞利的活躍程度在節目成員中取得了像是隊長般的地位，而被大家暱稱為「權班長」。

在俞利參與這個節目時的另一個必看點，則是和主持人之一的金泰宇之間的搞笑 Love Line。原來金泰宇在很早之前就在節目上多次公開自己是俞利的忠實粉絲：「入伍後從電視上看到少女時代的出道舞台，那是第一次認識到她們。音樂節目裡可以不看別的歌手，但只有少女時代是絕對不能錯過的。每當軍隊生活感到艱苦時，我都是想著俞利才挺過來的。有一次去接受五天的軍事訓練前，我還對著個人儲藏櫃裡的俞利照片自言自語地說：『哥哥去去就回來了。』」，讓現場所有人哄堂大笑。

但俞利對金泰宇可是只單純地把他當哥哥看，面對節目上金泰宇積極的示好，都非常搞笑地化解了過去。

另一位主持人盧周鉉在節目中的七名女偶像裡，選擇最想作為兒媳婦的人也是俞利。為什麼選擇了俞利呢？除了俞利優秀的料理技巧，盧周鉉表示更重要的是要為了孫子的長相著想，因此選擇了臉蛋最漂亮的俞利。而 BROWN EYED GIRLS 的 Narsha 也以同樣的理由選擇俞利是自己心中最佳的兒媳婦人選，「國民媳婦」從此成為俞利在大家心中的新形象。

成為平凡大學生的心願

演藝工作蒸蒸日上的俞利因少女時代的活動放棄了2007年的應屆高考，但是當她看到成員秀英的大學生活，還是讓她相當羨慕。於是後來她參加了韓國中央大學的表演專業者的特招，在23：1的高競爭率下取得入學資格，成為了該校戲劇電影學系的新生，同屆入學的還有 BIGBANG 的老么勝利。

入學後的俞利看起來非常享受自己的大學生活，雖然因為身為藝人的關係，她在校園的一舉一動還是非常引人注目。像是在節目「明星人生劇場」的貼身追蹤她們的日常生活時，秀英和俞利就連一同現身學校超商都引起大批學生圍觀。但她們還是盡可能的保持低調，渡過她們的平凡學生生活。像是她和秀英一同去學校附近

的餐廳用餐時留下的可愛留言，俞利寫著：「在一邊吃馬鈴薯和炒飯的同時，一邊和秀英享受我的青春⋯不要在課堂上打瞌睡！」，秀英則回應道：「下課後吃馬鈴薯。享受你在這個充滿青春和浪漫幻想的校園生活吧～俞利在上課的時候打瞌睡了！」。雖然在繁忙的行程中實在很難兼顧學業，但看來她們還是很努力啊！

俞利一身健康的膚色給人一種運動健將的感覺，事實上俞利的體育細胞也真的是非常好。成員秀英在節目「The Beatles Code」中向大家透露：「我和俞利以及她的家人一起去過很多的地方渡假，我個人認為俞利最美的時刻並不是在舞台上，而是在她游泳的時候。俞利很有運動細胞，她游泳的時候就像專業的選手，我建議她以後渡蜜月應該與老公到海島渡假去，相信她老公會深深地被游泳時的俞利吸引住。」。俞利對此說道：「從小我就開始學習游泳了，在當練習生之前我的夢想是成為一名游泳選手，我最喜歡蛙式和蝶式了。」而俞利同時也是教會秀英游泳的人。

運動全才的俞利

俞利2009年4月在斗山熊和起亞虎的職棒比賽中擔任了開球手，當時因為展現了俐落的投球而受到了關注。令人驚嘆的專業級低手投球讓她獲得了「B.K.俞

利」的美稱，B.K. 指的是著名韓國旅美下勾型投手金炳賢。

俞利甚至在在忙碌的工作中，抽空取得了 BSAC（英國潛水協會）認證的潛水員資格。在日本記錄性節目「情熱大陸」中，也拍攝到了俞利在演唱會後台表現自己苦練已久的瑜珈動作，驚人的柔軟度也引起大家熱烈地討論。其實瑜珈對俞利不只是運動，同時也是一種心情的舒壓，可以在運動的同時平靜思考所面對的煩惱。俞利的腹肌被成員 Tiffany 稱讚是少女時代的自尊心，可見俞利的魔鬼身材是有多傲人啊！而要維持這樣的體態，背後也付出了相當多的努力。

無法忽視的好身材

影劇新聞節目「深夜的『TV 演藝』裡，曾介紹了因腹肌而成為話題的俞利獨特的身材管理方式。俞利的專屬健身教練在接受採訪時說：「俞利為了少女時代的海外巡演，希望讓身體變得更加完美，所以才開始運動的。為此不但專門訂製了一套瘦身食譜，還做了很多有氧運動。」當記者在採訪時，還嘗試做了與俞利一模一樣的腹肌運動，但記者幾乎無法忍耐的動作，據說俞利每天都要反覆著做六百次呢！

在韓國有線電視 YStar 中，所作的「演藝圈內擁有最佳比基尼身材的女藝人排行榜」，俞利也是拔得頭籌。不只是令人讚嘆的腹肌曲線，俞利的翹臀也常常被人稱讚。偶像前輩玉珠賢就曾說過俞利有著一個「招人喜歡的屁股」，而俞利這樣男女通殺的吸引力，也讓她被封為有望成為李孝利第二的性感女歌手。

「時尚王」裡傷痕累累的崔安娜

2012年俞利終於獲得了連續劇「時尚王」的女配角演出機會，這是她以演員身份出道的第一步

當成員潤娥、Jessica 有著戲劇演出機會時，俞利也常透露自己對演戲的野心。

俞利在該劇中扮演的是在頂級時裝設計師旗下的首席弟子崔安娜，在人前展現優雅幹練的形象，背後卻有著不為人知的傷痛，並與劇中飾演鄭宰赫的李濟勳有一段糾纏的苦戀，兩人更在劇裡有一場吻戲。

雖然是第一次演出連續劇，但工作人員對於俞利的演技和工作態度都十分激賞：「俞利對演技有著強大的熱情。她很努力去練習如何詮釋一個屬於她的崔安

111

我愛少女時代全紀錄

娜。」，而俞利面對首次演出連續劇的感想則是：「歌手需要在短時間內釋放全部能量，且演戲則需要在相對較長的時間裡沉浸在角色中，演戲比起唱歌更加地辛苦。但也對於可以挑戰全新的領域，感到新鮮又有趣。」

俞利也時常跟在戲劇上已有多次演出經驗的成員潤娥，請教演戲的訣竅。而俞利的努力也讓她憑著這齣戲獲得了韓國百想藝術大賞電視劇人氣獎，這對俞利來說是個很大的鼓勵，也讓她在演戲這條路上越來越有自信了。

戲劇之路再出擊

以「時尚王」站穩腳步的俞利，第二次的戲劇作品就要登上了大螢幕當女主角，這對戲劇新人來講是非常難得的機會。這部名字暫定為「No Breathing」的電影是以游泳為主題的青春愛情故事，同劇演出的還有李鍾碩和徐仁國。

俞利在劇中飾演夢想成為一位音樂家的女孩正恩，擁有爽朗的性格、清純的外貌和能打動人心的歌唱實力，俞利也為了此劇勤練吉他，並在劇中和兩位男主角展開一段三角愛情戲。

因為在「時尚王」中是扮演悲情的崔安娜一角，當時接受採訪時也表示希望日後可以演出較為活潑的角色。俞利讀過劇本後，相當喜歡正恩這個角色，沒想到那麼快就實現心願，想必本人也很高興吧！這齣電影預計在2013的下半年上映，也讓我們期待俞利的大螢幕演出。

2013年俞利也隨著隊長太妍和孝淵的腳步開通了她的社群網 Instagram 的帳號喔！在俞利的主頁中她最常分享的就是愛犬 Honey 和成員們之間私下搞怪的一面，這些都是螢幕上所看不到的少女時代，想要更瞭解俞利就快點追隨她的帳號：

yulyulk 吧！

秀英♥幽默感十足的長腿公主

秀英的小檔案

本名♥崔秀榮 Choi Soo Young

生日♥1990年2月10日

出生地♥韓國京畿道廣州市

身高♥172公分

血型♥O型

學歷♥韓國中央大學戲劇電影學系

家族成員♥爸爸、媽媽、姐姐

理想型♥李昇基

自認的魅力點♥身高？（笑）因為其他成員都太可愛了，所以覺得自己沒有什麼魅力點耶……（淚）

人生最初的記憶♥和父母親一起去教會的回憶

用一句話來形容自己的個性♥直率！

座右銘♥ what would Jesus do?

成為少女時代之前的驚人經歷

秀英出生在一個算是相當富裕的家庭。祖父是建設公司的社長，父親據說也是任職於知名集團的部門經理。從小就住在韓國豪宅區代名詞的首爾江南區清潭洞裡的秀英，因為懷抱著對演藝圈的夢想，在十歲那年參加了 S.M. Entertainment 的選秀會，就此成為該公司的練習生。

但在2002年時，秀英前往日本參加當時非常有名的選秀節目「ASAYAN（台譯：五花八門淺草橋）」，當時節目正好有一個日韓女子雙人組合的企劃，而秀英最後在7194名的韓國競爭者中脫穎而出拿到了優勝。

在製作人河村隆一的安排下，她和日本組的優勝者高橋麻里奈組成了名為「Route Ø（Route 0）」的雙人女團。自幼就衣食無缺並接受良好教育環境的秀英，在那麼小的年紀離家裡，一個人前往日本圓夢，真是不得不讓人佩服她的勇氣啊！

Route Ø 在日本陸續發行了三張單曲後，最後在2003年的7月宣告解散。返

2007年8月秀英以做為少女時代一員的身份重新出現在眾人眼中。

回韓國的秀英重新回到了S.M. Entertainment當練習生，歷經四年一個月的練習生涯。

2011年6月在少女時代於日本代代木競技場第一體育館所舉辦的演唱會上，秀英和當時主持「ASAYAN」的主持人NINETY-NINE久違地重逢了。舞台上的秀英看到NINETY-NINE的岡村隆史後，主動地對他打招呼：「真是好久不見了。」，當NINETY-NINE兩人回憶起秀英在ASAYAN的種種時說：「以前明明還是那麼小的一個孩子啊！」岡村也對於秀英現在成為全亞洲最紅的女子團體一員時不禁感嘆道：「之前感覺是如此接近，現在距離卻變得好遠啊！」。

日本發展對於秀英的意義

因為曾經在日本發展過的關係，秀英的日文能力是少女時代中最好的一位。這也讓秀英在往後少女時代的日本活動中，扮演發言人的重要角色，而秀英在日本的人氣向來也是成員中數一數二的。

秀英曾說過在 Route 0 時期，她常常必須日本韓國兩邊跑。但小學生經常自己

一個人出現在機場搭飛機這件事實在很少見，像是被海關所注意而接受訊問的事情也發生過在小秀英身上。而過去在日本工作都是搭乘地下鐵的秀英，對於少女時代在日本活動時，向來都是一出機場就有準備好的保母車來迎接的這件事，她從不認為這是理所當然的事，而是感到非常感激。

對於少女時代在日本所取得的優秀成績，秀英也曾在訪問中提過：「Route 0活動時期，曾經向經紀公司要求希望可以上日本知名的音樂節目『Music Station』，但最終仍無法如願。而現在終於能出現在這個節目上了，這彷彿就像在做夢一般。第一次演出『Music Station』時，其他成員還是一如往常的樣子，只有我一個人偷偷地躲在一旁，高興到哭了出來。」

和爸爸之間的羈絆

秀英在2011年8月時和姊姊為了前往參加一個防治失明慈善活動，而發生了車禍。由於對方駕駛的不注意而導致車子朝著向車道的秀英一行人衝撞過去。最後秀英被送往醫院急救後，醫師診斷為骨盆腔上方骨折，必須暫停一切活動接受治療。這也使得當時的秀英必須缺席即將在台灣所舉辦的演唱會。

或許是看到許多歌迷為自己擔心著，秀英特別上傳一段在家中錄製的影片到YouTube，內容是用韓、中、英、日文來傳達自己一切安好的訊息，並表示因為自己的缺席讓歌迷失望了而感到非常抱歉，這麼貼心的秀英能讓人不喜歡她嗎？台灣歌迷在當年演唱會的應援活動上也貼著為秀英祈禱的貼紙，讓在場的其他成員都十分感動，直說會將台灣歌迷的心意傳達給秀英。

但也是因為這場車禍讓大家後來得知了有關秀英爸爸的故事。秀英在之後參加節目《強心臟》時，提到了她的父親：「我父親最近因為視力越來越不好而到了醫院檢查，醫生告訴他罹患了一種名為『視網膜色素變性』的疾病。這對他目前的日常生活沒有太大的妨害，但醫生說他將會逐漸失去視力。」

我的父親現在正在進行一個幫助失明人士的活動，我們少女時代成員也有擔任這個活動的宣傳大使。但當有一次我要去幫他的途中發生了車禍，在那之後我覺得每次我們要去幫忙的時候，他都會很擔心。

但我是爸爸最小的女兒，從小他就說我是他的小英雄，而爸爸是我的大英雄啊！

當他可以爬起來的第一件事就是娶他的女友。」。

我開始體會到愛就是奉獻和付出。他們從來沒有失去希望，朴勝日先生總是在說，

床上躺了整整五年。這樣的愛情使得秀英深受感動：「在看過他們之間的故事後，

重逢的一刻，他在床上問女友是否願意陪伴他？而女友也同意了。這時他已經在病

朴勝日的女朋友是他的初戀，當女朋友獲悉他生病的傳聞時，到醫院探望了他。

下他的睫毛，他的女朋友說這是他特殊的撒嬌方式。」。

望他。現在的病情使得他只能活動他的眼皮。每當我們去病房時，他就會開始動一

氏症」的特殊疾病。秀英說：「我聽說朴勝日先生很喜歡少女時代，所以我就去探

則故事。這是發生在韓國前籃球選手朴勝日身上，他現在罹患了一種名為「葛雷克

除了一直致力於失明人士活動外，秀英也在綜藝節目「強心臟」中分享了另一

與朴勝日選手的真摯友情

臨的。」

我相信大英雄和小英雄結合在一起的話，一個透過心也能看到的燦爛世界終將會來

而秀英在這段期間還是時常和成員或是同公司的藝人朋友去探望朴勝日。朴勝日也曾在自己的個人網頁上留了一段話感謝秀英：「秀英一直記得她的承諾，即使新專輯的錄音讓她非常忙碌，但她還是常來探望我。人們對於觸碰骯髒的腳通常都會感到厭惡，就算那是他們自己的腳。但當秀英按摩我的腳時，我被這女孩深深感動。」，這個故事再次讓人體會到秀英真的很善良呢！

「第三醫院」中的音樂少女

2012年是少女時代成員們積極展開個人活動的一年，而秀英也在這時期以演員的身份出道了。秀英的首部個人主演連續劇作品「第三醫院」是以醫院內的神經外科為背景，描述了金勝友所飾演的神經外科專家和吳智昊飾演的天才韓醫師之間所展開的愛情及事業上的對決故事，秀英則是在劇中扮演一名中提琴音樂家李藝貞。

而成員們也紛紛到片場為秀英的首次挑大梁大作品打氣，秀英在記者會上表達了對成員的感謝：「團員們有到現場來為我加油，真的非常謝謝她們，她們的心意都成為我的動力。雖然不是全部一起來，而是一次來一個成員，但是分批的拜訪讓我

感受到更多的力量。」，吳智昊對於少女時代的來訪，也興奮地說：「少女時代的成員一個接一個的到來，讓我覺得非常有趣，我想我這輩子應該不太可能再有這種經驗了，謝謝妳秀英！」。其他演員更稱讚秀英就如同片場的「維他命」般，替所有的人帶來了能量。

挑戰輕鬆喜劇「戀愛操作團」

因為秀英在「第三醫院」中的表現讓人耳目一新，因此很快地，2013年5月秀英的第二部連續劇「戀愛操作團」也出現在大家面前。「戀愛操作團」是由同名漫畫「Cyrano Agency」改編。除此之外，還有同名電影版本。

憑藉著熱門韓劇「紳士的品格」大紅的性格男星李鐘赫，在劇中扮演戀愛操作團的團長一角，秀英則是戀愛操作團中的美女團員。劇情主要藉由每集不同的委託人發展出多樣化的有趣故事。雖然兩人在劇中一開始抱持著截然不同的愛情觀，並且會在工作中不斷地吵架，但隨著劇情的發展會慢慢地拉近關係，展開一段情愫。

工作人員也透露：「兩位主角為了讓彼此有更好的默契而一直努力著，一有時間就會看劇本，也時常開會研究角色。可以從中看出他們對這個作品的誠意。」。

秀英劇中所飾演的孔敏英一角，是一位可愛又活潑的傻大姐，因此戲裡所搭配的服飾風格也相當討年輕女性的歡心，很多人看完連續劇後都想要模仿孔敏英的簡單時尚，曾經穿戴過的手飾、包包都會在播放後銷售一空。

天外飛來的緋聞

秀英在網路上所引起的另一個話題，倒是有點無辜了，這是2013年初網路上開始謠傳秀英和韓國知名男星元斌的緋聞。雖然雙方都通過經紀公司來表明這是「毫無根據的事實」，但謠言卻越演越烈，甚至還一度登上網路熱搜關鍵字的第一名。

最後使得秀英必須在綜藝「Radio Star」中親自闢謠：「我跟元斌先生一次面也沒見過，所以對這樣的傳聞感到非常荒唐又不知所措。看著越來越多的傳言，對於不知不覺成為別人的話柄而感到很受傷。以前看明星的熱戀緋聞時，就常在想怎麼可能無風不起浪呢？.但自己親身經歷後才知道，原來無風也能起浪啊！」

雖然成員們一開始對於這樣的緋聞也感到相當震驚，但之後也一起替秀英解釋了謠言的來源：「其實秀英跟元斌根本沒有見過面。之所以會有這樣的事情傳出，只是當時在節目裡出現元斌游泳的畫面，所以網路上才會有『元斌游泳』的關鍵字出現，最後卻被誤認為是跟秀英的緋聞。（韓文裡面수영（秀英）與游泳的寫法相同）。」聽完這樣的理由，相信大家是不是覺得太好笑了，也替明星們感到無奈呢？

少女時代中排名第一的「笑匠」

秀英在少女時代裡的幽默感是一等一的好，這可是在綜藝節目「強心臟」中被認證過的，當要主持人選出少女時代所有成員過去上節目時，誰所講的故事最能引起笑果呢？而秀英所表演的個人表演每次也都能把現場氣氛炒熱，令人印象最深刻的就屬模仿電視劇「大物」女主角悲痛大喊的誇張表情，讓秀英風光地拿下了第一名。秀英還順應節目要求用誇張聲調對著自己未來的另一半告白，使得現場陷入一片笑聲當中。

秀英在「強心臟」還分享了一件和媽媽一起發生的「廁所事件」。秀英和家人在地鐵站時，被歌迷認了出來。但因為那時穿得比較隨性，秀英擔心會被說她私下

沒那麼好看，於是她躲進了廁所。但即使這樣，那兩位女性歌迷仍然不肯放棄，不斷地在門外守候並希望秀英替她們簽名，粉絲說：「秀英姐姐，是妳嗎？姐姐可以替我們簽名嗎？」。

正當秀英不斷否認自己的身份而說了好幾次：「很抱歉！我不是秀英。」，好不容易那兩位女生打算放棄時，秀英的母親走進洗手間大喊：「崔秀英，妳在拉屎嗎？」，這下子聽到這句話的歌迷們就更不願意離開了。最後事件結束在歌迷從廁所的門縫下塞紙進來，秀英也很快速地替她們簽名，直到她們都走了，才從廁所走出來。聽完秀英的故事後，會不會開始懷疑秀英的幽默感其實是遺傳自媽媽呢！

潤娥♥擁有梅花鹿般純淨雙眼的調皮女神

潤娥的小檔案

本名♥林潤娥 Lim YoonA

生日♥1990年5月30日

出生地♥南韓首爾市永登浦區

身高♥168公分

血型♥B型

學歷♥韓國東國大學戲劇電影學系

家族成員♥爸爸、姊姊

理想型♥木村拓哉

自認的魅力點♥眼睛！（笑）

座右銘♥不要後悔地活下去

中心地位的壓力

潤娥早在練習生時期，就已經因為擔任過數支音樂錄影帶的女主角、廣告模特兒而擁有大批粉絲，出道後很多歌迷更是因為潤娥的關係，才開始注意到少女時代這個團體。

正也因為身為少女時代這個團體的人氣成員，從出道開始不管是拍照或是編舞走位，總是站在中間的潤娥自然而然有了「中心潤娥」的稱呼。這當然對潤娥來說也是一種壓力，所有的目光都會集中在她身上，不管做得好或做不好都可能會被人議論，但潤娥在這方面一向調適得很好。

在家中身為老么的潤娥在一開始立志要成為藝人時，就把全家人都嚇了一大跳呢！父親也說過潤娥是最不會撒嬌的小女兒，對於她要進演藝圈這件事也曾經很擔心。潤娥在成名後上綜藝「來玩吧」時說過：「爸爸為了能讓行程繁忙的女兒在家舒服一些，還要常常配合我，我要對爸爸說一聲對不起。」，她在節目上也公開了和父親之間的照片，看得出來父女之間的深厚情感。

而眼尖的粉絲也發現潤娥的爸爸長得跟她很像呢！看得出來「潤爸」年輕時想必應該也是一位帥哥吧！此外，潤娥家中還有一位姊姊，她跟姊姊感情非常要好，姊妹花常常一起外出逛街、出國渡假，走到那裡都是路人矚目的焦點。雖然演藝工作繁重，讓潤娥無法常常跟家人相處，但只要一有休假，她就會陪在家人身邊。

風靡大街小巷的「你是我的命運」

讓潤娥人氣徹底爆發的應該是2009年的電視劇「你是我的命運」。該劇在韓國播出時收視率高達42％，讓潤娥擠進一線女星之林。不過成功可是要付出代價的，在拍戲及少女時代活動兩邊跑之下，那陣子潤娥犧牲睡眠時間熬夜工作，每天只睡兩個半小時，白嫩的臉蛋也掛上了明顯的黑眼圈。

但也因為這部電視劇，讓她的粉絲年齡層從原來的年輕族群，擴大到大叔、師奶都認識她，更幫她拿下KBS演技大賞「最佳女新人」、「網路人氣獎」，一切辛苦都有了回報。

潤娥在「你是我的命運」劇中飾演孤兒晨曦，因為失明而接受眼角膜手術後重見光明，原本想向恩人道謝，卻意外成為他們的養女，開始了她的新生活。在這齣戲裡的潤娥不但是一位上班族，之後又論及婚嫁。

其實她拍這部戲時，還只是一位高中生，笑說當時穿高中制服走在路上被婆婆媽媽看到，還會被唸說怎麼才高中生就談戀愛啊！工作人員每次看到她穿高中制服的樣子也會很不習慣。而潤娥表示和相差十歲以上的男演員們對戲時，如果遇到要說「我愛你」這樣的台詞還會覺得很難為情呢！

即使因為這齣戲獲得如此大的迴響，潤娥在綜藝「故事秀 Rock」中也說過：「如果比起拍電視劇時的身體勞累，我最難過的是除了我以外，其他 8 名成員都在舞台上，讓我覺得很孤獨。比起個人活動，我會選擇與成員們一起。」。

臉上掛年糕的女孩

歌迷常常替潤娥取各式各樣的暱稱，除了「中心潤娥」以外，因為Sunny在節目「Happy together 3」中回憶初次見到潤娥時，還以為這小女孩眼睛下面有年糕條呢！因此潤娥還因此多了一個「年糕女神」的封號。

其實Sunny口中的「年糕條」，就是我們華人一般俗稱的臥蠶，韓國人則稱為「撒嬌肉」。很多帥哥也都因為有臥蠶而桃花不斷，美女也是因此而招來好人緣。而潤娥有著比一般人更明顯、厚實的撒嬌肉，讓Sunny不自覺地想到了年糕條。知名主持人朴美善聽到這也說，很多人會特地去做撒嬌肉整形手術，因此非常羨慕潤娥的天生麗質啊！

潤娥還有一個可愛的外號，因為她的眼睛很明亮，彷彿小鹿般的雙眼，歌迷們則通稱她為「小鹿」，這也是目前潤娥最常見的外號。此外，某次成員太妍在電台「Kiss the radio」接受聽眾訪問時，被問到手機裡儲存的成員名字是什麼？太妍的回答令聽眾哈哈大笑。

太妍提到潤娥是小葵（蠟筆小新的妹妹），因為她的額頭跟蠟筆小新一樣可愛，因為是女生所以就叫小葵，據說潤娥本人也很喜歡這個暱稱；「力潤娥」、「林壯士」這兩個外號則是因為成員一致公認潤娥的力氣比一般女孩子都還要來得大。節目「少女上學去」曾播到，她們在搬家到新宿舍時，潤娥竟然可以自己一個人將看起來非常重的箱子搬起來，讓大家感到吃驚。

所有男生最愛的理想型

潤娥不只是少女時代裡的美貌擔當，特別在充斥著俊男美女的韓國演藝圈裡也是有著「頂級美顏」的最高評價。韓國首爾體育報曾經對一百名藝人做問卷調查，讓他們選出心中的偶像，在「最美麗的偶像」這個項目中，能讓同行美女藝人們都甘拜下風的潤娥毫無疑問的高票當選。

這樣的女孩怎麼會不討人喜歡呢？因此演藝圈曾公開表示對潤娥有好感的男明星也不在少數。像是深受韓國女性喜愛的李昇基在參加「理想型世界盃」單元時，

面對眾多女星示好，最終仍堅定地選擇了潤娥為自己的理想型。之後還在他自己所主持的節目「強心臟」中，不只一次的對著潤娥告白，癡情的樣子讓人感受到他的真心。

韓國知名羽球帥哥選手李龍大也是潤娥的愛慕者之一，他在接受訪問時，明確表示自己從很久以前就開始喜歡潤娥了，不只是因為清純的外貌，更多的是灑脫的個性吸引著自己。當有一次李龍大和潤娥曾有過短暫見面的機會時，因為沒有跟她要電話號碼的勇氣，事後他也表現出非常後悔的樣子。

將潤娥視為理想型女友的男藝人實在是多到不勝枚舉，無法一一全部列出來，不過最令大家噴飯的是，不知道這些男生是不是因為膽子太小的關係，都只是光說不練，讓潤娥在節目上感嘆：「雖然那麼多人喜歡我，但實際上卻怎麼都沒有人有行動呢？」

淘氣姑娘潤娥

潤娥雖然在大家的心目中有著女神般的形象，但在成員眼中的她完全是一個長不大的孩子。她不但喜歡對成員們開玩笑惡作劇，笑起來張大嘴巴的模樣被大家笑稱完全像隻鱷魚似的，就連隊長太妍都受不了地對她說：「潤娥啊！妳可是少女時代的形象代表，不要再這樣笑了。」。但是率直的潤娥還是依然做自己，繼續毫不掩飾她小男生般的個性，每當大家看到這樣的潤娥時，反而覺得更親近而加了不少分。

不過惡作劇久了還是會踢到鐵板的，少女時代在節目「少女時代和危險少年」中為了化解男孩們之間的紛爭時，潤娥回憶到在某次惡作劇之後，Sunny 恐嚇要推她下樓的故事。那是成員在一個音樂節目的後台休息時，因為大家都很累想睡覺了。但精力充沛的潤娥挑錯時間不斷向姐姐們撒嬌，吵到最後潤娥終於把 Sunny 給惹毛了。Sunny 對著潤娥說：「妳再吵下去的話，真的會把妳推下樓喔！」，因此把潤娥嚇了一大跳。

除此之外，潤娥還在綜藝「Hello Baby」裡提議在要給成員的紫菜飯捲裡放鹽巴。事後看到秀英吃到鹽巴飯捲之後受到衝擊的臉，潤娥哈哈大笑的模樣也讓成員們氣得拿她沒辦法，直呼她真是一個淘氣姑娘啊！

最愛木村拓哉

少女時代上音樂節目「金晶恩的巧克力」時曾被問到：「如果要拍攝『我們結婚了』國際版，你最想要和哪一位國外藝人成為假想夫妻呢？」當時潤娥毫不猶豫地說出日本偶像天王木村拓哉後，當場讓所有男生聽了後都心碎不已。當時潤娥說：「我是木村拓哉的忠實粉絲。以前去日本的時候，因為語言不通，也看不懂他的綜藝節目，後來就去拜託日語很好的秀英姐姐幫我翻譯。」。而室友俞利還透露：「那天潤娥到凌晨都還沒回來。後來哭著回房後，我問她發生什麼事了。」，她說：「木村拓哉出現在電視裡，我卻連他說的一句話都聽不懂，真的是太令我難過了。」，潤娥回應：「從那天開始，我都會隨身攜帶日語學習書。在路上看到木村拓哉的廣告看板也都會拍下來。因為這樣所以很能理解那些喜歡裴勇俊的日本粉絲的心。」。

後來潤娥在日本音樂節目「Hey Hey Hey」上總算遇見了自己的偶像，當時她就像一個小粉絲，帶著忐忑不安的心情滿懷期待準備與偶像相會，而歌迷也發現潤娥在木村身後那熱切的眼神，看來是真的很喜歡啊！

「文靜允熙」和「活潑荷娜」

2012年，潤娥睽違戲劇界三年後，在眾人的期待下接下了電視劇「愛情雨」，自從該劇一宣布開拍就引起廣大的注意。這部電視劇融合了70年代的純粹初戀與現代都會愛情故事。特別是該劇由曾執導過「冬季戀歌」的韓流巨匠導演尹錫瑚掌鏡，以「原來是美男」走紅亞洲的張根碩與少女時代中的人氣成員潤娥首次搭檔而引爆不少話題。

「愛情雨」故事的前半段，潤娥飾演70年代的文靜校花金允熙與張根碩扮演的多愁善感美術系學生徐仁河，兩人所發生的一段純純的初戀，不過最後是一段沒有開花結果的戀情，但在數十年後卻由他們的子女延續下去。活潑園藝少女荷娜和孤獨自大的攝影師徐俊在上一輩的阻礙下，仍不肯放棄彼此的愛情。一人分飾兩角

的劇情考驗著兩位主角的演技。

戲裡最令人印象深刻的是張根碩和潤娥初次見面的場景，潤娥彷彿女神般的出現，再加上導演所呈現的劇中氛圍，讓所有觀眾也像張根碩一樣在3秒之內墜入情網，兩人把初戀的意象演繹得非常完美。而這部戲還遠赴日本北海道取景，兩位主角在日本的高人氣，在拍攝當時聚集了非常多的民眾圍觀，雖然因此造成了一些混亂，但他們還是對前來支持的粉絲致謝。

沒自信的地方…？

雖然潤娥在團體中擔任中心人物，但事實上她對於歌唱卻有些沒信心。她也大方承認自己「不擅長唱歌」的這件事，曾在綜藝節目「家族誕生2」拿自己在少女時代的七首主打歌裡加起來竟然只有四十二秒的份量這件事來大開玩笑。

或許跟團體裡的主唱太妍、Jessica比起來，潤娥的聲音的確不夠穩，但是在大多數的歌迷心中都覺得潤娥帶有童音的歌聲相當可愛，而且從一些綜藝節目可以看

出潤娥很喜歡唱歌，常常自己一個人忽然清唱起來，認真唱歌的樣子真的非常可愛。

並且從正規三輯「The Boys」開始，潤娥也不斷挑戰新唱腔或嘗試 RAP 風格，不但歌迷反應很好，潤娥自己看起來也越來越有自信，她笑說：「我終於要變成主唱了。」，粉絲們也希望之後潤娥能逐漸找到適合自己的歌唱風格。

不容質疑的美貌

韓國網路總是五花八門，任何照片都會被張貼流傳，之前在網路上曾被瘋狂轉載的一組韓國明星畢業照。當中也包含了潤娥的高中畢業照，而且再度證明了潤娥的美貌是與生俱來的，身穿學生服的青澀模樣被網友們大讚：「這絕對是校花等級的大美女啊！」。少了舞台上濃妝豔抹，單單清純素顏及黑直髮，就讓許多男歌迷回想起自己的初戀情人。

在充斥著整型疑雲的韓國演藝圈，少女時代美貌擔當的潤娥也多次被人懷疑整過型，即使許多整型名醫都保證她是韓國演藝界稀有的天然美女，依舊還是謠言不

斷。直到她的高中畢業照被公開後，一切的質疑似乎也煙消雲散了。

現在的潤娥看起來，感覺上跟以前高中時期的少女模樣還是有那麼一些的不同。

隨著年紀增長，外貌總是會有一些改變的，但比起那些變化很多的女藝人，潤娥可說是改變最少的一位，特別是她不變的「調皮女神」獨特氣質依舊是大家的最愛。

第三章

密不可分的♥深切情誼

第三章 密不可分的♥深切情誼

太妍 × Jessica　出道初期共同扶持的雙主唱

《訪問》

太妍：「Jessica…妳和 Tiffany 一樣，兩人都會讓我有時候感受到『些微的文化差異』，所以也嘗試過更進一步地了解妳，妳的個性真的非常愛恨分明呢！不過我也不是很容易親近的類型，所以一直沒辦法很親近，但就像是電影不也常帶來令人意想不到的結局一樣嗎？我認為妳也是這樣子的人。外表看似難以接近，但實際上卻是隱藏巨大溫柔的一位成員。雖然我不太會表達，但我想聰明的妳一定能了解我想説的吧！」

Jessica：「太妍啊，太妍總是説『頭好痛喔』，看起來真的很痛的樣子，讓我有點擔心。不知道是壓力造成的，還是單純的頭痛呢？所以啊，太妍要多吃對身體好的食物，要健康才行啊！看著太妍痛苦的時候，不知道那實在有多痛啊！總之健康第一，真心希望太妍能夠一直健健康康的。」

太妍：「每當有成員失眠的時候，Jessica 都會坐在旁邊陪她們聊天，直到成員們睡著。」

《UFO TOWN》

歌迷：「為什麼每天都跟在太妍身邊啊？呵呵」

Jessica：「因為我最喜歡她了～哈哈」

歌迷：「這些日子以來都很擔心姐姐們，要照顧好其他的姐姐們啊！」

秀英：「最近，太妍和 Jessica 都互相照顧著對方呢＾＾」

歌迷：「又到了看恐怖電影的季節了，興奮嗎？尖叫吧！」

太妍：「是啊，看來又要帶我們 Jessica 去看了，嘿嘿」

歌迷：「如果說到有什麼聖誕節想要收到的禮物的話，我想要收到 Jessica 姐姐！」

Jessica：「我要太妍」

歌迷：「要怎麼做才能獲得太妍姐姐的關心呢？」

Jessica：「要跟我很像吧？」

歌迷：「又丟下太妍了吧？太過分了」

Jessica：「Never and Ever」

太妍 × Sunny　互相吐槽的短身室友

《訪問》

太妍：「我的室友Sunny啊…因為是室友，所以在一起的時間也非常久了耶！睡覺前、結束行程後、休息的時候，總是在同一個空間裡的妳才能夠讓我真正的放鬆喔！也因為這樣我們必須更關心彼此。偶爾感到難過的時候，在只有兩個人的房間裡談了各式各樣的話題。真的非常感謝妳，總是耐心傾聽我真正的想法。有些無法對父母說的事，能夠立刻對身邊的妳吐露，妳對我來說真的是非常重要的存在。再來就是，我認為我已經思考很多了，但妳卻總是想得比我更多。很多時候妳做得比我更

好，真的很謝謝妳陪伴我每個開心和不開心的時刻。」

Sunny：「非常感謝總是很珍惜我的室友太妍！但同時也要跟妳說聲抱歉。一起使用同一個房間，一起度過了漫長的歲月，卻沒有好好關心妳而感到抱歉。但是總是讓我依賴著的妳，也是知道我最多祕密的人！無時無刻都很感激妳，我是如此的信賴著妳，最喜歡妳了唷～」

《語錄》

太妍：「Sunny 妳現在是我的室友對吧！之前上節目為了幫妳維持形象，才說妳講夢話聲音像小狗，但那個哪是什麼小狗聲音？根本是外星人的聲音吧！」

Sunny：「妳睡到一半講話才恐怖好嗎！妳每天都做奇怪的夢吧？」

《UFO TOWN》

歌迷：「我的順圭～不回答我的話，就把太妍包肉給吃了喔！！」

Sunny：「太妍是我的，我抓著她才不給你呢」

太妍 × Tiffany　練習生時期至今，家人般的存在

《訪問》

太妍：「從練習生時期就一起生活，我最長久的室友 Tiffany。大概是因為相處太久了，就連家人都會有無法說出的話，像是喜歡、感謝⋯這些都無法直率地表現出來，尤其我對 Tiffany 更是這個樣子。我是在韓國長大的，而 Tiffany 則是從美國回來的，『因為文化不同，意見自然也會不同』我常常有這樣的想法。不過在嘗試著去理解彼此後，在我們之間已經沒有像「文化差異」這樣的問題存在了。妳對我來說是別人無可取代般如此親近的存在，最喜歡妳了喔！在練習生時期的回憶當然也很重要，但我更喜歡現在。所以對於替我和我們之間製造了那麼多回憶的妳，真的是非常感謝，因為以後也會一直在一起吧！所以就先講到這裡了。」

Tiffany：「太妍啊！我們最近總是在吵吵鬧鬧呢！吵完後又和好，像這樣子也過了六年了耶！在這六年裡我們一起成長。我很喜歡這樣子的我們，以後對妳也會更努力表現出來的，所以太妍也要照做喔！妳知道我很愛妳、很珍惜妳吧？一直都很感

謝妳，最喜歡妳了唷～」

《花絮》

在節目「Big Brothers」中，太妍透露了在日本巡迴時，和Tiffany 大吵一架的原因，她說：「我當時對Tiffany 說我肚子有點不舒服，但Tiffany 卻對我說別提這個，因為這樣她也會感覺不舒服。這讓我覺得很受傷，當自己在痛苦時，成員卻說這種話。因為這個原因讓我們兩人開始爭吵，甚至吵到想取消隔天的共同演出！最後是經紀人叫我們進房間好好談談，談到後來彼此都哭了，最後在擁抱對方之後就和好了。」

《訪問》

太妍×秀英　長短身的友情

太妍：「秀英呢～如果有人要我對秀英說一句話，我會想到我們一起上學的那些日子。我當時擔心很多東西，像是我在首爾這座陌生的城市裡能夠跟誰成為好朋友呢？能夠想像這種除了擔心以外，還是擔心的日子嗎？我們一起上課、一起開始練

習，一起穿著同一套制服去上學，我們成了可以開始談心的朋友，對我而言是非常珍貴的寶物。非常感謝妳的存在，妳是我力量的來源。在開始少女時代的活動後，成為同一個團體的成員，我覺得妳就像是第二個我一樣，我們兩個都是即使吵架了，第二天後就會忘記的人，因此妳也是和我的性格最麻吉的其中一人。但是妳偶爾也是會跟我抱持相反的意見，不過也因為這樣，讓我覺得妳真的就像是我的家人似的呢！」

《語錄》

太妍：「我是妳的抱枕嗎？為什麼妳老是要把腳放在我身上？被妳壓得我都長不高了！」

秀英：「因為妳又矮又好欺負啊！有意見嗎？」

秀英：「大家都說我睡覺會打呼是吧？太妍妳還會磨牙、打呼、說夢話，甚至還可以一邊主持廣播妳知道嗎？」

潤娥：「太妍姐姐睡著的時候，還會自我介紹：『大家好！我是少女時代的太妍』，太厲害了。」

秀英：「前方碰到困難的時候，只要回頭看太妍還在，那麼就還有希望。」

《訪問》

太妍 × 潤娥　互相稱讚的好姊妹

太妍：「潤娥！雖然我已經說很多次了，但妳一定很辛苦吧！因為在團體裡的年齡順序被夾在中間，我能理解這樣的角色是很辛苦的，因為我在家裡也是老二。但妳把這個角色扮演得很好啊！妳既是我的朋友，也是我的妹妹，很謝謝妳能將這些調和得那麼好。再來就是，除了偶爾妳太像一個男孩子這點以外，妳實在是太完美了。

妳具有與生俱來的才能，不管做任何事都很擅長、做任何事都很可愛、做任何事都很完美！但有時妳也有膽小的一面，所以想法再寬廣一點也好，還有也注意一下自己的身體。雖然我知道妳有好好地吃飯，但我還是不太放心。所以請更注意自己的

健康，希望妳成為少女時代之中如同寶石的存在啊！」

潤娥：「最近感受到太妍姐姐跟以前比起來，真的變了很多，這讓我很高興。雖然我不知道要怎麼用言語形容，但就是和以前不一樣了。應該說把心房打開了嗎？所以我真的很開心。妳總是作為我『宅在家』的夥伴，我們常一起看電視，從今以後我們也常一起到外面製造快樂的回憶吧！」

《語錄》

太妍：「潤娥，妳真的是電視劇女主角嗎？為什麼妳一定要張牙裂嘴地學比目魚的表情呢，不要忘記妳是少女時代的中心人物！妳代表的是少女時代的形象！」

潤娥：「太妍姐姐不會跟別人說她的痛苦和煩惱，但現在她已經開始會與成員們說一些心裡的話了。」

太妍 × 徐玄　小鬼隊長和成熟老么

《訪問》

太妍：「我們的老么徐玄啊～每當想起徐玄，我都會感到很抱歉。妳總是說『能有8個姐姐讓我感到很高興也很感激。』，但我也是同樣的心情啊！不要因為自己是排行最小的就感到害羞，希望妳就像現在這樣，自在地不管做什麼都充滿活力地去做、有什麼想對姐姐們說的，那就說吧！我從徐玄身上學到了很多東西，知道嗎？謝謝妳做為少女時代中最可愛的妹妹。妳是非常重要的一個存在。」

《語錄》

太妍：「老么徐玄要是能和《我們結婚了》裡的假想丈夫鄭容和實際交往就好了。這是很意外的話嗎？『容徐夫婦』真的很相配啊！徐玄是非常投入工作的孩子，所以我認為即使她談了戀愛，對少女時代的活動也不會有影響的。」

徐玄：「希望我們的太妍姐姐能夠健健康康的，因為她是隊長，照顧我們很辛苦，健康比什麼都重要。」

Jessica × Tiffany　同一間醫院出生的海歸派

《訪問》

Jessica：「比寶石還要閃耀的 Fany Fany Tiffany，越來越了解彼此的我們常常會有共同的想法，這是可以互相依賴的關係，我是這麼想的。而妳呢？我們這兩個說著英文的女孩，就算以後不再是少女時代了，我們也要永遠當好朋友喔！我非常愛妳也非常關心妳。」

Tiffany：「Jessica…Jessi？Jessi…Jessi…我最喜歡妳了啦。我們真的一起渡過了很長的一段時間了呢。雖然和其他女孩也認識很久了，但我們就連上學也是一起，不管做什麼都在一起。還有啊！我安靜的時候可不是什麼都沒在想，相反的是想得更多喔。」

Jessica × 潤娥　少女時代的門面擔當組合

《訪問》

Jessica：「潤娥啊，潤～娥～啊～。首先，潤娥是我們隊裡的美貌擔當呢。希望未來潤娥能繼續讓少女時代變得更加閃耀。潤娥和姐姐們感情也都很好。我要感謝妳總是聽我說話，以後我們也一直在一起吧。」

潤娥：「Jessica 是從練習生時期就很疼愛我的姐姐，不知道是不是因為我長得跟妳的妹妹秀晶很像的關係。Jessica 姐姐總是給人一種難以接近的冰冷形象，但跟我們在一起後，就被我們傳染了，開始做一些奇怪的搞笑動作，明明原本不是這樣子的人。所以雖然感到有些抱歉，但這樣的姐姐我也很喜歡喔！」

Tiffany × 俞利　「音樂中心」的默契拍檔

《訪問》

Tiffany：「俞利～嗯～謝謝妳總是待在家陪我。我們是搭檔！永遠的搭檔！完全合

俞利：「Tiffany，我們的Tiffany，像寶石一樣閃閃發光的Fany Fany，Tiffany。我們最近常常聊天，讓彼此的距離拉近了不少，發現妳比外表看起來想得還更多耶！因為妳看起來很開朗，好像沒有煩惱或痛苦，但事實上妳經歷了很多事，並對一切充滿感激。妳身上有很多值得我學習的優點，謝謝妳帶給我強大的力量。」

俞利：「Tiffany，我們的Tiffany，像寶石一樣閃閃發光的Fany Fany，Tiffany。我們最近常常聊天，讓彼此的距離拉近了不少，發現妳比外表看起來想得還更多耶！因為妳看起來很開朗，好像沒有煩惱或痛苦，但事實上妳經歷了很多事，並對一切充滿感激。妳身上有很多值得我學習的優點，謝謝妳帶給我強大的力量。」

俞利：「Tiffany，我們的Tiffany，像寶石一樣閃閃發光的Fany Fany，Tiffany。我們最近常常聊天，讓彼此的距離拉近了不少，發現妳比外表看起來想得還更多耶！因為妳看起來很開朗，好像沒有煩惱或痛苦，但事實上妳經歷了很多事，並對一切充滿感激。妳身上有很多值得我學習的優點，謝謝妳帶給我強大的力量。」

俞利：「拍的搭檔…而且妳也十分地了解我。有時候我可能會說一些奇怪的話、或是未經仔細思考的話，而妳卻都試著去了解我這些讓人難以理解的部分，我最喜歡這樣子的妳了。」

俞利：「Tiffany，我們的Tiffany，像寶石一樣閃閃發光的Fany Fany，Tiffany。我們最近常常聊天，讓彼此的距離拉近了不少，發現妳比外表看起來想得還更多耶！因為妳看起來很開朗，好像沒有煩惱或痛苦，但事實上妳經歷了很多事，並對一切充滿感激。妳身上有很多值得我學習的優點，謝謝妳帶給我強大的力量。」

俞利×潤娥 一黑一白的雙生兒室友

《訪問》

俞利：「我的室友潤娥。每當看著妳的時候，我就會感受到老天有多不公平。常常一邊看著妳，一邊感到不可思議。到底為什麼會有長得那麼好看的孩子呢？有禮貌，性格也很好，與其說是妹妹，更是個認識十年的好友。因為我們的個性很合得來，住在同一個房間裡，總是會不小心玩到早上。以後也要一直聊天，如果潤娥有什麼

難過的事，也都要跟姐姐說喔！知道嗎？」

潤娥：「俞利姐姐是我的室友，昨天晚上也聊了很多。而我們也會跟彼此說所有的事。我們的必需品是柔和的燈光和音樂，如果姐姐能更晚睡的話，我們就能聊更多了。再晚睡一點嘛，一起來找一些有趣的話題吧！」她是個真心為我著想的姐姐，

太妍篇

少女與家人、朋友之間的小故事

雖然太妍很早就離開家裡到首爾工作，一年到頭也幾乎沒什麼時間和家人見面。

但是和太妍幾乎同一個模子刻出來的哥哥智勇，曾在他自己的個人網誌中寫了一封信給妹妹太妍：「我對妳沒有什麼要求了，從我中學以後妳就成了一個『大媽』。妳的思想變得很成熟，果斷並且專業。即使一個人離開家生活，仍然既正直又很酷，最讓我佩服的是妳那不墮落的精神。我永遠200％的信任妳，相信妳一定會做好。同時也希望妳不要給自己太多壓力，就以一路走來的方式這樣就好了。妳那副要做

就做到最好的樣子真是像我啊！每天要好好吃飯，不要生病，時常保持微笑就是我們能做到的最大孝道了。我相信妳能做得很好，因為妳是我的妹妹，家人會一直在背後支持妳的，加油，我愛妳。」從這封信看得出來太妍哥哥對這個妹妹真的非常疼愛啊！

而在另一個女子團體 Rainbow 的成員盧乙個人推特中也曾分享過一張她與太妍的兩人合照，在這張合照下盧乙寫著：「既是家鄉朋友又是前輩兼同事的太妍，真的是好久不見了。還記得小時候一起懷抱夢想，現在看到彼此努力的模樣，真的感到很神奇。兩個人一起聊天、一起回顧過去，這就是人生啊！」。

盧乙是太妍的國小同學，但後來升上國中後，盧乙就轉學了。兩人也因此斷了聯繫，直到練習生時期，兩人才在首爾再度相遇。這讓歌迷看到太妍私下和朋友們相處的模樣，除去少女時代這個身分，和朋友們一起吃冰、散步，過著一般女孩子般的平凡生活。

Jessica 篇

雖然外表看似冷漠，但只要是認識 Jessica 的人給她的評價，幾乎清一色都是「重感情、對朋友很好、溫暖的人」。所以 Jessica 的交友圈也相當廣闊。在這之中被大家所熟知的 Jessica 至親，正是演出連續劇「城市獵人」而廣為人知的演員朴敏英。

當時朴敏英拍攝電視劇「城市獵人」期間相當忙碌，依然抽空參加了少女時代的首爾演唱會，就是為了給予 Jessica 支持。當朴敏英提到她和 Jessica 的珍貴友情時說道：「其實我和 Jessica 在她出道之前就很親近了。剛認識她的時侯，我是一個大學生，而 Jessica 還在念中學。因為很喜歡她，所以想跟她認識。雖然一開始我的性格比較內向，但現在兩個人可以說是超越歲數的親密好友。Jessica 是會突然來探訪我家的朋友。因為彼此都很忙碌沒辦法經常見面，但每當見面的時候都很開心喔！只不過最近的 Jessica 成熟了不少，常說出大人般的話語，「小貓」逐漸消失了啊！」

朴敏英在接受娛樂新聞「演藝家中介」採訪時，更是直接表示她對 Jessica 這個妹妹的疼愛，她說：「我和 Jessica 已經認識了八年之久，在我心中，少女時代中最

漂亮的就是 Jessica，第二名是潤娥。」，雖然有些私心，但感覺得出朴敏英真的跟 Jessica 很好呢！

而 Jessica 在正規二輯「Oh!」的感謝詞裡也寫道：「敏英姐姐～我們現在已經不需要用言語來表達了吧？妳就是我的微笑天使^^」。兩人不但私底下經常見面，一起開車兜風、聊天、還曾經一起 Call in 進電台節目，這兩位女孩的美好友情，真的是讓人非常羨慕呢！

Sunny 篇

Sunny 因為演出綜藝「青春不敗」的關係，和 T-ara 的孝敏成為了好朋友。這段溫暖的友情，在節目結束後的現在仍然持續下去。其實一開始的契機是首次成為綜藝節目常態成員的孝敏在節目上的發言：「每當我和 Sunny 在一起的時候，我就能獲得很多放送量。」。那時對自己還不太有自信的孝敏在節目錄製時，總是時時刻刻的跟在 Sunny 身邊，甚至被主持人金申英笑說：「從現在起，我們就稱孝敏為 Sunny 的屏風吧！」，而孝敏也被大家暱稱為「Sun 屏」。

當後期 Sunny 因為少女時代的日本活動不得不退出這個節目時，孝敏也特別寫了一封信給 Sunny：「Sunny 啊～妳好嗎？是我啊～ Sun 屏的吉祥物孝敏喔！我有時候甚至會分不清楚節目和現實，就算在別的音樂節目上，也一直在妳後面跟著妳。就算不是「青春不敗」錄影時間，妳也總是鼓勵我，給予膽小的我勇氣。不知不覺地短短的八個月就這樣過去了，在這之間有著很多的美好回憶。沒有想過這麼快就要分開了，真的感到好可惜，雖然之後明明還是可以經常見面的，但是就是有一種可惜的感覺啊！」

在 Sunny 離開「青春不敗」後的首次錄影裡，孝敏對於失去了一直以來的依靠 Sunny 的感想是：「Sunny 退出後，我感到非常痛苦。對於我來說，這就像是一個人孤獨地拍攝一樣啊！但現在該是把 Sunny 教我的東西派上用場的時候了。我常傳簡訊給 Sunny，像是『這個該怎麼做才好呢？』，向她尋求幫助。」而主持人金申英也說：「在 Sunny 離開之後，她曾跟我通過電話：『真正認識孝敏之後，就會發現她是一個很天真的人，所以請妳幫我好好照顧她。』，孝敏在聽到這段話的同時也開始流淚。雖然兩人身處不同的女子團體，從外人看來或許是競爭對手的關係，卻

意外地有著如此真摯的友情。

孝淵篇

孝淵與 miss A 的成員 MIN 的好交情也是眾所皆知的，在兩人的 Instagram 中也時常出現她們一起拍的合照，舞蹈實力都相當驚人的兩人，從很小的時候就一起在韓國知名的舞蹈學校「Winners」學習，並一起組成了名為「Little Winners」的團體，並且一起到各地表演。

翻開孝淵小時候的照片，就常常看到 MIN 的身影。雖然兩個人最後各自進入不同的經紀公司，但像是在孝淵的專輯感謝詞裡也常常出現 MIN 的名字，希望未來能看到兩人能一同展現她們的舞蹈默契，為歌迷帶來不一樣的合作舞台。

而跟孝淵和 MIN 關係也非常好的人還有 KARA 的妮可。原本和 MIN 在美國一同練習的妮可，回到韓國加入 KARA 後，與同樣熱愛舞蹈的孝淵結識為好友，而之後又透過孝淵的關係，再次和 MIN 相逢了，這樣特殊的緣份讓三個女孩發展出一段堅

定的友誼。

而孝淵的另一位明星好友則是以電視劇「祕密花園」、「學校2013」而開始受到矚目，最近主演「聽見你的聲音」的李鍾碩。他曾在節目上吐露和孝淵之間令人羨慕的友誼：「因為剛開始受到太多關注，反而使我有點手足無措，雖然因為工作認識了很多人，但大多數都還稱不上朋友，在演藝圈中唯一能夠讓我吐露心聲的就是少女時代的孝淵了！孝淵不但是我在演藝圈裡的至親，也是日常生活中可以說心事的朋友。」

李鍾碩也透過孝淵認識了潤娥，後來三人都成為了很好的朋友。當問到李鍾碩平時都怎麼與這兩位人氣女團成員相處呢？他回答：「我們喜歡到咖啡廳聊天，或是玩桌遊（BoardGame）。但是孝淵更喜歡散步，所以我們都會把帽子壓得低低的，陪她一起散步、四處逛逛。」

俞利篇

在演出電視劇「時尚王」後，俞利和劇中女主角申世京成了好朋友，或許是因為在俞利和申世京兩人身上也看不到屬於女明星之間微妙的緊張氣氛。申世京認為是因為俞利爽朗的個性，讓兩人很快就變得親密了起來。

申世京在節目「TAXI」裡也透露了與少女時代俞利之間的趣事：「當電視劇播放最後一集時，所有演員都聚在一起看，然後大家一起唱歌跳舞的工作人員也想要叫俞利姐姐出去唱歌，姐姐卻在那裡一直哭個不停，大家哄了一段時間她才出去。結果一拿起麥克風，她就像剛剛什麼事都沒發生一樣，非常瘋狂地跳舞唱歌，還熱唱了少女時代的『Gee』和『說出你的願望』。」，申世京對於這樣的姐姐似乎感到非常搞笑。

申世京除了和俞利關係親近以外，同時也是少女時代的忠實粉絲。在正規四輯「GOT A BOY」一發表後，申世京就在個人推特上留下了這樣的話：「我該怎麼辦呢？『GOT A BOY』一發表後，申世京就在個人推特上留下了這樣的話：「我該怎麼辦呢？症狀真的非常嚴重。我現在還不趕快睡覺是在做什麼啊？突然感覺整個世界變得美

好了起來。唉呀，明明該睡覺的說⋯⋯但舞台上的畫面好像會在腦海中不斷重複著。

大家難道聽不見少女時代讓我心臟砰砰跳的聲音嗎？」，申世京癡迷少女時代的樣子讓人留下深刻的印象。

潤娥篇

很小就出道的潤娥，雖然無法時常到學校上課，但還是擁有一群從國中就認識的好友，直到現在也一直保持聯絡，朋友們總是會去少女時代的公演現場為潤娥打氣，而她們也替自己命名為「七公主」。某次綜藝節目「強心臟」的錄影中，潤娥提到了屬於她的第一次叛逆，就是與七公主們一起把課本撕下拿來烤番薯來吃，雖然現場的來賓都一致認為這樣稱不上叛逆的行徑啊！但從潤娥提起這件事時的表情，看得出來那是屬於她和朋友之間的珍貴回憶。

另外，潤娥與SUPER JUNIOR的同門師兄希澈也是感情非常好的兄妹。兩人在共同演出綜藝「家族誕生2」時，對彼此毫不留情的毒舌吐槽使人印象深刻，或是互稱對方為「老奶奶、大叔」，想必也是感情真的很好才能這樣對對方講話吧！

希澈也曾在自己主持的電台節目中提到和潤娥的相處過程：「有時候當我看見潤娥牙齒上有東西，我會一直盯著她看，她會問我在看什麼…『是看我長得漂亮嗎？』，我就說妳牙齒沾了東西，像個傻瓜一樣！這時潤娥就會埋怨我，怎麼可以直接對女孩子說出來呢？我說：『我們少女時代的潤娥啊！既漂亮又豪爽，總是不顧形象的搞笑，漂亮卻不做作。』，希澈對這個妹妹評價真的很高呢！

徐玄篇

很小就加入 S.M. Entertainment 的徐玄，在綜藝節目「BIG BROTHERS」回憶起和練習生時期與好友之間的一段故事時，她提到自己是在小學五年級的時候成為練習生，因為比起其他練習生年紀來得小，在家中又是獨生女，所以在公司裡表現得很內向，在練習生前輩面前，也不太愛說話。直到後來進來了一個名叫煥熙的練習生，才讓自己敞開了心房，變得開始愛說話了。那個時候儘管兩人回家的路線是反方向，但還是想多待在一起。

就這樣過了五年，抱著一定會在同一個團體出道的想法，卻在最後出道名單公佈時，發現沒有煥熙的名字，那個時候比起能一起出道的喜悅，更多的是煥熙沒能一起出道的遺憾，覺得非常對不起她，甚至連眼神都不敢跟她相對到。徐玄說：「一直到後來兩人在練習室碰到時，煥熙把我拉到廁所裡，當時兩人什麼話都說不出來，就只是一直抓著對方的手哭泣，現在煥熙準備作為演員出道，彼此也都為對方的夢想加油，說好了要成為能讓對方自豪的朋友！」

另一個故事是SUPER JUNIOR的銀赫在他的個人推特上提到的，某天不常跟銀赫連絡的徐玄，忽然傳了訊息給他，希望邀請銀赫來參加她的生日派對。雖然納悶徐玄怎麼會邀請自己，但他還是答應徐玄會到場祝賀她生日快樂。

不過到了現場，銀赫才發現自己是第一個抵達的人，在這之後銀赫把徐玄生日派對上的合照上傳到了推特。首先是徐玄給銀赫倒果汁的照片，搭配著「喝著果汁的我們……真是讓人尷尬」的文字。就在這樣的氣氛下過了一個小時後，徐玄好友f(x)的Amber、2AM的珍雲等人也陸陸續續的出現了，最後大家一起為徐玄留下溫馨的大合照，不知道這是否就是徐玄夢想中的生日場景呢？

雖然一開始銀赫和徐玄並沒有那麼熟，但在之後參加少女時代演唱會時，也在後台與徐玄留下了合照，並稱徐玄為至親，或許就是從那一次生日派對後開始變成好朋友的吧！

第四章

少女時代♥集錦

第四章 少女時代 ♥ 集錦

舞台上的突發狀況

在某場少女時代第二次巡迴演唱會上，正當太妍與 Tiffany 表演合作舞台時，身穿小可愛背心舞台裝的太妍吸引粉絲的目光，不料側邊的拉鍊卻忽然無法拉上。這時太妍只好一邊尷尬地笑，一邊用舞蹈動作來遮掩，後來 Tiffany 發現後也趕緊來幫忙太妍。雖然發生了這種意外插曲，不過太妍還是鎮定地展現完美唱功，用專業化解了這個突發狀況。

太妍的奇特笑點

有一次太妍上綜藝節目的時候，當天其中一個談話主題，說到了關於「放屁」的話題，而太妍聽到後，就開始了她的招牌大媽笑。一旁的 Tiffany 也替太妍向大家解釋：「每當我們談論到『放屁』這一類的詞時，太妍總是會笑個不停，她似乎很

喜歡這類髒髒的故事呢！」

太妍失業了

為了第二次日本巡迴，太蒂徐辭去了持續近一年的「音樂中心」主持人的工作。

每個禮拜都和來到現場的歌迷們一起度過歡樂時光的太妍，她在最後一次節目錄影時於 Instagarm 上傳了一張自己看向窗外的落寞背影照，並附上「I lost my job」的文字，將自己心中的不捨傳達給大家。

被小小兵摸屁股的太妍

曾經幫動畫電影「神偷奶爸」配音過的太妍，非常喜歡片中的主角小小兵。在某次少女時代前往機場時，正值「神偷奶爸2」宣傳期的小小兵玩偶們，也手拿「我們最喜歡少女時代」的旗子到場為她們送行，看到這些情景的太妍，開心地像個孩子般搶著要跟小小兵們合照，還開玩笑地說其中一隻小小兵偷摸了她的屁股，粉絲

們也非常配合地說：「一定要把小小兵的壞手剁掉啊！」

絕對不能出現在 Jessica 面前的東西

每個人都會有自己絕對無法接受的東西，很難想像對 Jessica 而言，這個東西就是黃瓜！Jessica 表示，她只要聞到小黃瓜的味道都會感到噁心，一點點都不能碰。如果食物裡面有小黃瓜，她也會挑乾淨之後再吃。所以有些成員故意要鬧 Jessica 時，就會吃一口小黃瓜再故意對她吐氣，光是這樣 Jessica 就會被嚇到花容失色呢！

Jessica 的海豚音

少女時代出道初期，太妍常常和 Jessica 一起去看午夜場電影，而她們最常看的電影類型，就是恐怖片。其實相當害怕恐怖片的 Jessica，每當受到驚嚇時，都會發出高亢如海豚音般的高分貝尖叫聲。仔細觀察，Jessica 的海豚音也常常出現在電視節目上。就連 SUPER JUNIOR 的希澈都說，每次碰到這樣驚恐的 Jessica，都覺得自

己好像在跟海豚交流呢！

初次聽到「少女時代」的反應

據說每個成員第一次聽到「少女時代」這個團名時的反應都相當沮喪。尤其是海歸派的 Jessica 和 Tiffany 甚至還去找前輩 Isak 哭訴：「姐姐～我們的團名竟然叫『少女時代』！」。那個時候想必沒有人能料想到，「少女時代」這個名字會成為數年後的亞洲女子天團代名詞吧！

另一位「變態妍」

除了前面的太妍被介紹過有「變態妍」這個綽號以外，少女時代中還有另一位變態妍，那就是本名鄭秀妍的 Jessica。原來 Jessica 被成員爆料很喜歡偷拍她們換衣服的樣子，而成員們試圖要她刪除照片時，她還以「這些都是我的珍貴回憶」為理由拒絕了。還有一次是少女時代在車上看到一對情侶正在路邊接吻，其他成員都

有點不好意思都別過頭，只有 Jessica 興奮地發出怪聲要大家趕快看。

Sunny 的神秘通話對象

Jessica 曾經在綜藝節目「至親筆記」中說，Sunny 明明私底下不是愛撒嬌的人，但每次和媽媽講電話的時候都變得很愛撒嬌。之後孝淵也證實了這件事，大家甚至開玩笑地說：「真的是媽媽嗎？該不會『媽媽』是男朋友的神祕代號吧？」。但 Sunny 也隨後解釋之所以會這樣的原因，是因為自己工作在外的關係，讓父母親很想念自己，所以想多向父母親撒嬌，讓他們開心，沒想到她說著說著就紅了眼眶竟成了「淚人兒」。

互相吐槽的電台拍檔

曾經共同主持電台節目的晟敏和 Sunny 感情非常好，晟敏也在節目中爆料過：

「某次少女時代熬夜練舞的隔天，Sunny 竟然帶著眼屎對我打招呼，看到那樣子的她

就覺得實在太不像藝人了。」聽到這樣嘲諷的話後，Sunny 立刻不甘示弱地反擊回去：「有一次主持電台時，哥哥把鞋子脫了，突然就有股腳臭的味道，那時還以為是水溝蓋被打開了耶！」

Boom 對 Sunny 的忠誠心

少女時代從出道以來最常合作的主持人 Boom，他在入伍後被 SUPER JUNIOR 的利特爆料出他對 Sunny 一片癡心的故事。原來利特一直想要連繫上當兵的 Boom 卻無法如願，最後卻聽說 Boom 只給 Sunny 打了電話，利特開玩笑地說自己感到有些難過。

當時 Boom 似乎因為還是新兵的關係，所以不方便講太多，他和喜歡的 Sunny 也沒能多講幾句，而且聲音聽起來非常緊張。Boom 即使身在軍中，還是想要跟 Sunny 講到話，看起來還真的還是非常喜歡啊

Sunny、Tiffany、太妍的關係是…？

Sunny 爆料自己在日本活動時，和同住一間房的太妍、Tiffany 是共用浴室的關係了。由於三人共用一間浴室，所以為了節省時間，常常有一邊在洗澡，另一邊在刷牙的情形出現，笑著説請大家自行想像那個畫面。Sunny 還説為了讓疲憊的大家可以趕快休息，她都是第一個洗澡，而且只要花五分鐘就好。她還可以一邊脱衣服，一邊在頭上抹洗髮精，再一邊卸妝、一邊洗澡，多項動作同時進行，任誰也無法跟她比快。

Tiffany 前進美國大聯盟

繼 Jessica 令所有人大吃一驚的「向大地頭球」後，Tiffany 受美國大聯盟道奇隊之邀，為比賽擔任開球手的角色。而她的捕手搭檔則是韓國出身的著名投手柳賢振。能在道奇主場上開球，對於少女時代的知名度來説也是一大肯定。有趣的是，Tiffany 的投球技巧似乎也沒有比 Jessica 高明多少，兩人的「地瓜球」，看來也只

能比誰投得更遠一些就可以了。

不喜歡被叫本名的 Tiffany

Tiffany 的本名是黃美英。但她卻在某次的節目訪談中提到了自己不喜歡被人叫本名。原來是因為「美英」（미영）韓文發音近似「海帶」（미역），所以大家幫她取了一個「黃海帶」（황미역）的綽號，甚至還為此創造了一段 RAP。不過 Tiffany願意在節目上侃侃而談這件事，相信一定也已經對這個綽號釋懷了吧！

少女們支持孝淵的簡訊被認定無效

孝淵在2012年參與節目「Dancing with the stars 2」時，觀眾可以用簡訊的方式，為自己的偶像投票。其他的少女們也想為了孝淵盡一份力，除了到現場為孝淵打氣外，她們也常利用簡訊投票的方式來為孝淵加油。

但沒想到少女們的簡訊卻大多被判定為無效票！原來是節目所要求的格式只需要輸入參賽者名稱和編號即可，但其他少女們都會在簡訊裡附註像是「孝淵第一」、「孝淵讚」這樣的文字，這樣就會被系統當成無效票，孝淵也出來特別提醒大家要遵照節目的格式，不然就會像其他成員們一樣發生悲劇了。

凌晨兩點的約會故事

一般偶像都會很禁忌談到戀愛話題。但在孝淵身上卻看不到這一點。她在「青春不敗2」中被主持人問到「是否有先向男生告白過」的敏感問題時，很大方坦承了她的戀愛故事，她坦言：「我不但告白過還成功了呢！帶著即使被發現也沒關係的念頭，我們凌晨兩點時一起去看了電影。」不過後來主持人想再追問對方的身份時，孝淵倒是很聰明的說：「下次再公開囉！」來躲過一劫。

優良基因的崔氏姊妹

在秀英和家人的合照裡可以發現，原來秀英還有一位親姊姊秀珍，她是一位舞台劇演員。而且秀珍也長得非常漂亮，大眼睛白皙皮膚，完全不遜色於妹妹。秀英和姊姊的感情非常好，兩人會一起喝下午茶、去遊樂園玩。當姊姊有舞台劇表演時，秀英也會帶著成員前往支持。這對姊妹花所到之處總是眾人目光的焦點，甚至還有人說兩姊妹都長得很美，如果要男粉絲挑選女友，還真不知道選誰呢？

秀英的夢話

習慣在早上起來讀書的徐玄，常常負責把成員們叫醒，當然也看過過各式各樣的反應。但在這之中最讓她嚇一跳的是，當她要把秀英叫醒時竟然得到驚人的反應。

徐玄說：「秀英姐姐平常都很容易叫醒，但有一次我叫了她之後，她卻對我說：『你還是管好妳自己吧！』。於是後來我去跟俞利姐姐說了這件事，就換她去叫秀英姐姐起床，結果這次秀英姐姐竟然回她⋯『妳找死嗎？』。」當然秀英聽到這樣的指

控後則大喊冤枉的說：「我真的一點都不記得有這件事了，我怎麼可能會向天使般的徐玄說這種話呢？」

連吵架都很認真的俞利

成員們都笑說俞利吵架是非常有條理的。每當遇到自己和成員意見不合時，都會事先寫一份清單，將自己的想法一條一條地列出來再開始吵架。不過當她被成員們反駁說，如果沒料想到有所回應時，一定是會先喊暫停，然後重頭再擬一份清單呢！

喜歡惡作劇的俞利

俞利總是喜歡對成員們做出像孩子般的惡作劇，比如像是在Tiffany的床上放假蟑螂，讓Tiffany被嚇得放聲大哭了出來。還有一次是，俞利將所有成員的鞋帶綁在一起，然後也並沒有打算要看她們反應，就立刻落跑閃人，完全不管在後面氣得牙

癢癢的成員們。

青澀的初戀故事

俞利在參加綜藝節目「改變世界的QUIZ」中，回憶了自己的初戀故事。俞利在中學的時候暗戀過一位大自己兩歲的哥哥。但男生當時是所有女學生心中的白馬王子，俞利為了那個男生，特別去買了巧克力，悄悄地放在他家信箱裡。直到出道後，她還是有跟那位暗戀對象見過面，可惜的是對方似乎一直沒發現到少女時代的俞利曾經喜歡過他呢！

少女時代的形象維護者？

少女時代成立初期，因為潤娥的美貌吸引了很多人的關注。事實上很多成員也常對潤娥說：「妳什麼都好，就是個性太像男生了。」，這跟她孩子氣的個性，以及總喜歡張大嘴巴大笑有很大的關係。甚至連出道前，公司也都特別對潤娥說：「做

事情請像個女孩子一點。」，太妍也曾說過：「妳是少女時代的門面，別總是笑得那麼沒形象啊。」，不過直到今天，潤娥還是被大家形容她在笑的時候，嘴巴張得像一隻鱷魚似的。

「林蓋子」的由來

潤娥在宣傳「Run Devil Run」時期，因為造型的需要都會配戴瀏海髮片。某次上電台節目時，潤娥和隔壁的太妍玩得非常開心，就在潤娥笑到整個人往後仰的那個瞬間，瀏海髮片也跟著一整片掀起來，穿幫的模樣十分滑稽。而潤娥也慌張的趕快將髮片壓下來，但目睹這一幕的太妍已經完全笑到不行。之後歌迷因為這件事替潤娥取了一個「林蓋子」的綽號。

潤娥的驚人食量

身材苗條的潤娥，其實和秀英被並封為「少女時代兩大食神」，她在接受娛樂

她們對食物的執著又讓大家聽了後笑到不行呢！

現好吃的美食，就想趕快把飯吃完再去吃電視裡的美食。」這兩位美女自然坦率，

新聞節目「演藝家中介」時曾說道：「每當在家吃飯的時候，只要一看到電視裡出

徐玄的願望

秀英參加綜藝節目「來玩吧」的錄影時，意外地透露徐玄出道後，常跟經紀人

說希望到景福宮玩的心願。大家聽了後都很詫異，沒想到徐玄自己一派正經地解釋

說：「因為我從來沒有去過那裡，但是在將來的某一天，我一定會去的。」顯示出

她強烈的決心，看到這樣子的徐玄，大家不禁感嘆這孩子實在是太天真可愛了。

深思熟慮的徐玄

很多韓國偶像的最終夢想就是希望有朝一日能前往美國發展。於是當少女時代

接到美國著名脫口秀節目「David Letterman Show」的邀約時，大家都非常高興，尤

其是在美國長大的 Tiffany 更是激動不已。

不過徐玄一開始並不想要參加這個節目演出。原因第一是因為脫口秀舞台太小了，徐玄擔心無法好好地展現表演。第二則是她認為少女時代的音樂與知名度，對美國人而言還不夠。不過最後與製作團隊溝通過後，不但爭取到寬闊的舞台，成員們也更加用心準備的表演。大家也因為這件事，開始對徐玄刮目相看，稱讚她真的是思考週到的好孩子啊！

第五章

最詳盡的♥代言商品

第五章　最詳盡的♥代言商品

少女時代的代言囊括食衣住行各層面，在韓國的廣告曝光率也一直名列前茅。歌迷們為了更貼近少女時代，也會甘願掏出鈔票購買商品，也因此讓她們始終是廣告商心中的寵兒。接下來就讓我們來了解少女們曾經以及正在代言的商品吧！

團體篇

● Goobne Chicken

韓國有著跟台灣截然不同的炸雞文化，在路上到處可以看到專門提供外送炸雞和生啤酒的炸雞店，炸雞更是韓國人宵夜與球賽不可或缺的良伴。而「代言炸雞」這件事也成了明星的人氣象徵，少女時代從2008年就開始代言的 Goobne Chicken，就連她們自己都超愛吃，常常都會請店家外送到宿舍當宵夜。每間店門口也都掛有少女時代的代言海報。

● intel 處理器

2011年少女時代成為了 intel 公司的亞洲區代言人。鋪天蓋地的宣傳海報和特別錄製的廣告歌，顯見 intel 這樣一個國際知名廠牌對少女時代的重視。音樂影片呈現出少女時代專屬的可愛及潮流，更讓人印象深刻的是她們特別錄製的 intel 經典 LOGO 音效「Bong」，為一成不變的老品牌帶來活力與趣味。

● 加勒比海灣水上樂園

少女時代在2010年和韓國野獸派偶像團體 2PM 共同代言韓國加勒比海灣水上樂園，並合拍了一支吸引大眾目光的火辣廣告。成員潤娥、徐玄、俞利，以及 2PM 的澤演、燦盛、Nichkhun，6人穿著火辣泳裝扮演在加勒比海灣水上樂園裡接受魔鬼訓練的救生員，一同譜出一段夏日戀曲。廣告重點放在潤娥和澤演之間的愛情對手戲，少女時代三人展現不同以往的性感形象，而 2PM 則秀出他們著名的健壯身材。廣告主題曲 Cabi Song 也由這兩組偶像團體一同演唱，要展現他們的熱情和活力，陪伴大家度過炙熱的夏天。

● vita 500

vita 500 是韓國非常有名的營養飲料，因為含有維他命C和膠原蛋白，使得它在年輕女性間相當受歡迎，過去 Rain 也曾經是它們的代言人。在少女時代代言 vita 500 期間發生過一件趣聞，vita 500 的生產公司推出了印有少女時代9名成員各自照片作為外包裝的 vita 500，某天來自台灣的某位企業家親自拜訪了 vita 500 的總公司。這位企業家向該公司提出了請求：「能不能購買外包裝為太妍的 vita 500兩百瓶呢？」原來這位企業家的女兒正是太妍的忠實粉絲，希望到韓國出差的爸爸，能幫忙購買太妍版本的 vita 500 和少女時代的 vita 500 廣告海報。這件事再次證明了少女時代的超強吸金功力。

● SPAO

韓國休閒服飾品牌 SPAO 旗下擁有休閒服、男裝、女裝、兒童、內衣及雜貨等眾多系列商品。它與 S.M. Entertainment 聯手合作，長期由旗下藝人代言。因為是主打平價的國民品牌，所以對於年輕族群來說也能相當輕鬆入手。2009年開始由少女時代和 SUPER JUNIOR 一同代言，成為許多歌迷到韓國的指定購買商品，現在

代言人已改由 f(x) 與 SUPER JUNIOR。

● LG CINEMA 3D TV

在全球擁有超高人氣的少女時代從2012年開始，為韓國家電大廠LG CINEMA 3D電視代言。LG方面曾公開表示：「希望借助引領韓流的少女時代的力量，來推動 CINEMA 3D 電視的普及化。」，而少女時代果然不負期望。因為她們代言讓產品銷量大幅成長，連續兩年擔任LG CINEMA 3D電視的代言人，太妍也說道：「我時常用 3D 電視看電影，現在已經都不用普通電視看了。」顯示出她對自身代言商品的忠誠度。

● Baby-G

Baby-G 是知名運動錶大廠 CASIO 的其中一條產品支線。將商品主要客群鎖定為年輕女性的 Baby-G，造型多變、色彩豐富，非常符合時下流行趨勢。擁有大批年輕歌迷的少女時代從2012年開始擔任 Baby-G 韓國、東南亞及澳洲區代言人，首波形象廣告以繽紛色彩呼應 Baby-G 的特色，再加上少女們的甜美風格，吸引了許多消

費者的目光。

● GIRL 香水

少女時代與義大利時尚精品店「10 Corso Como」，一同合作推出了名為「GIRL de provence」的限量版香水。首波推出木蘭花、紫藤及飛燕草三種味道。香水更搭上小分隊太蒂徐的「Twinkle」MV 曝光，成員手持香水的畫面引來不少歌迷開始關注。全體成員在法國所拍攝的產品概念照，表現出少女無暇的清澈形象和天真的模樣，十分惹人憐愛。

● J.ESTINA

J.ESTINA 是韓國最具人氣的飾品品牌，主要商品以包包、首飾為大宗。其 LOGO 是一個皇冠，J.ESTINA 的包包給人一種高貴又優雅的感覺，並將女性的柔美風及獨特性徹底展現，實現每個女孩成為公主的夢想。少女時代不只代言，私底下也常穿搭該牌配件、包包，足以看出她們對這個牌子的高度喜愛。

Jessica 篇

● banila co.

2005年創立的 banila co. 是韓國知名時尚彩妝品牌，隸屬擁有多家國際時尚品牌韓國代理權的 FNF 集團旗下。banila co. 的個性化風格、專櫃的品質以及追求妝前肌膚最佳狀態的理念，讓它在各種化妝品品牌競爭激烈的韓國受到極大歡迎，其中明星商品修顏系列，時常在韓國各大專業彩妝評比中獲得優良評價。2012年banila co. 啟用 Jessica 作為品牌形象代言人。

● STONE HENGE

STONE HENGE 是韓國知名珠寶首飾品牌，美女演員韓彩英也曾是此品牌的代言人。而 Jessica 與妹妹 f(x) 的 Krystal 被 STONE HENGE 選為2013年度代言人。姐妹兩人雖然時常一起拍攝時尚雜誌寫真，但這次還是兩人首次一同代言商品。廣告以「美麗的瞬間，一起的瞬間」為主題，拍攝了一般姊妹之間都會有的憐惜、嫉妒和羨慕等多樣情感影像呈現給觀眾。而兩姊妹清純可人的優雅氣質也十分符合品牌

的形象。

● Mamonde

2012年5月，俞利以自然、親切的健康形象，以及在亞洲的高人氣，被選為韓國最具代表性化妝品品牌—Mamonde 的代言人。Mamonde 為了在大自然中尋求美膚理念的女性，提供全面的護膚方法，強調以自然科學打造女性亮麗美顏。

SUPER JUNIOR 的始源、曾演出連續劇「屋塔房王世子」的演員韓志旼，也都曾是其品牌的代言人，Mamonde 在韓國屈臣氏皆有設櫃。

● INNISFREE

INNISFREE 是韓國最大化妝品集團愛茉莉太平洋集團旗下的自然主義化妝品，

強打高科技和自然的完美結合。產品針對各種肌膚問題，標榜從有機栽培植物中萃取草本礦物精華解決各種肌膚煩惱，讓肌膚變得更加健康有活力。綠茶及火山泥系列都是主要熱門商品。潤娥是繼宋慧喬、文瑾瑩等人氣女星後的第五代代言人，憑藉著她在亞洲區的超高人氣，讓 INNISFREE 成為許多觀光客前往韓國時的第一指定購買商品。2013年的現在是由潤娥及人氣男星李敏鎬共同代言。

● Eider

來自法國的戶外運動用品品牌 Eider，在2011年找來潤娥、李敏鎬共同代言，這也是兩人繼 INNISFREE 後再度合作。他們為品牌帶來了驚人銷量。兩人在廣告中進行了攀岩、慢跑等運動，展現出兩人帥氣的動作及默契，足跡更遍佈美國和紐西蘭。潤娥也表示，廣告拍攝時真的非常辛苦，而拍攝出來的成果看起來真的很棒呢！

徐玄篇

● The Face Shop

在韓國有「自然主義化妝品」之稱的 The Face Shop，產品主打純植物和水果成分，相當受到年輕人的歡迎。2011年徐玄成為其代言人時，該品牌發言人也說道：「徐玄既清新又漂亮的形象與 The Face Shop 所追求的品牌形象十分契合。展現出新時代魅力女性的清新亮麗形象，十分令人期待呢！」。與徐玄共同代言的還有以「流星花園」走紅亞洲的金賢重及 S.M. Entertainment 新男子組合 EXO-K。

官方商品篇

● Everysing

Everysing 是由 S.M. Entertainment 所經營的複合式商店，店內可購買旗下明星的官方商品。另外還有大頭貼相機，讓歌迷可以與心中偶像少女時代、SHINee、SUPER JUNIOR、f(x) 等明星創造合影效果。店內也設有 KTV 包廂讓歌迷熱唱偶像名

曲，或是一邊休息一邊觀賞 S.M. Entertainment 明星們未曾公開的影音畫面。目前在韓國共有兩家分店，在台灣五大唱片及 avex taiwan 的線上商店則可以購買到部分官方商品。

Everysing 明洞店

地址：首爾中區忠武路 1 街 24-23 SPAO 4F

營業時間：10:00 ～ 23:00；全年無休

交通指南：

· 地鐵 4 號線明洞站 6 號出口（步行約 200 公尺）

· 綠色公車 7011、藍色公車 104、105、263、421、507、604（於明洞入口下車）

Everysing 狎鷗亭店

地址：首爾特別市江南區新沙洞 659-9 彗星大廈 B1F、2~3F

營業時間：11:00 ～ 23:00；全年無休

交通指南：

· 地鐵盆唐線狎鷗亭羅德奧站 2 號出口（步行 15 分鐘）；地鐵 3 號線狎鷗亭站

● 台灣 S.M. Entertainment 官方明星商品專門店

地址：台北市許昌街34號2樓（五大唱片許昌店二樓）

特點：韓國以外亞洲第一家官方商品販售店，也會不定期推出台灣限定商品。

● avex taiwan e-shop

網址：http://shopping.avex.com.tw/avex/

特點：提供網路訂購，但無台灣以外地區的寄送服務。

少女時代喜愛的服飾品牌

少女時代往往出現在機場都會引起大批歌迷及記者的追逐，這其中最引人注目的是她們的「機場時尚」，與平常華麗舞台裝不同的是帥氣利落的私下打扮，常常在歌迷間引起討論話題。下面是她們身上常出現的時尚單品介紹。

●雷朋太陽眼鏡：是美國文化的經典象徵。二十世紀前半開始，配戴一副雷朋墨鏡便成為演藝圈大明星的標誌，奧黛麗赫本也是死忠支持者。現在雷朋眼鏡更是在時尚達人們的日常穿搭中頻繁曝光。而少女時代每當在機場要閃避相機所造成的大量閃光時，雷朋太陽眼鏡是她們的第一選擇。

●香奈兒菱格紋包：香奈兒的產品種類繁多，有服裝、珠寶飾品及配件、化妝品、香水，每一種產品都在時尚圈佔有一席之地，尤其是它的香水與時裝。香奈兒帶給人們一種高雅、簡潔、精美的風格。少女時代中的太妍、Jessica更是香奈兒經典包款2.55菱格紋包的愛用者，擁有多種尺寸、顏色可以在不同場合搭配使用。

●Mulberry：是一個創立超過百年的英國老品牌，和大多數歷史悠久的精品一樣，都曾有過低潮期，但近年來歷經品牌年輕化，並結合美觀與實用性的設計，使它再度風靡全球。而成員俞利和潤娥也時常帶著這個牌子的包包在機場亮相，品牌特色簡潔大方，有時融合鉚釘設計以及動物紋皮革的包包表面，再加上多樣化的顏色選擇，想必是她們選擇這個牌子的主因。

● Abercrombie & Fitch：不僅是美國休閒服飾第一品牌，在全球各地更是受到所有年輕人的青睞，標識是一隻有著巨大鹿角的麋鹿，最常被大家暱稱為A&F。

Abercrombie & Fitch風格舒適、自然又帶有野性是它受歡迎的主因，由於剪裁比較窄小、貼身，讓它也非常適合亞洲人嬌小的體型。私下喜歡休閒打扮的少女時代，全體成員都是這個服飾品牌的愛用者。

● PRADA：1913年在義大利米蘭創立了首家精品店的PRADA，設計感時尚而且擁有卓越品質的手提包、皮質配件等系列產品，風靡了整個皇室和上流社會。直到今天仍然屹立不搖的PRADA，它的各式包款也深受少女時代喜愛，其中太妍、Jessica 和潤娥是最常帶著 PRADA 包包出鏡亮相的成員。

● MCM：在韓國娛樂圈中相當受到歡迎的皮件品牌 MCM，最大的特點是純手工製作，所有產品都使用最佳原料，做工十分考究，皮革柔軟、耐用。原本在八、九十年代紅極一時的MCM，經過長時間的沉寂，直到被韓國收購後，在重新包裝和知名

藝人加持下，宣布重返時尚圈。像是在電視劇「城市獵人」中男女主角也都搭配該牌手提包。而少女時代中則以潤娥最常背著 MCM 的包包趴趴走。

少女時代美麗的秘訣

除了男性歌迷外，少女時代的女性歌迷也以驚人的速度成長中。原因在於每個女孩都想擁有像少女時代一樣姣好的容貌和穠纖合度的好身材，以下是她們對於美的堅持。

孝淵的自我催眠法!?

過去曾在某集綜藝節目「青春不敗2」中，主持人 Boom 對著孝淵發問：「孝淵的美貌，是如何保持的呢？」原來是孝淵得到越來越多變漂亮的稱讚，被節目成員們稱為擁有美麗外貌的「孝美」。對此，孝淵也和大家分享了保持美貌的方法：「就是好好洗臉。然後對著自己自我催眠地說『漂亮啊真漂亮』。」，另一位主持

人金申英聽到後開玩笑地吐槽：「連孝淵也開始在說夢話了嗎？」。

Tiffany 美麗肌膚養成計畫

Tiffany 為雜誌 ELLE 拍攝時，展現出她吹彈可破的滑嫩肌膚，當她被問到如何保持這樣純淨的膚質，她侃侃而談的說：「不管工作結束再怎麼累，一定都會卸妝卸得很乾淨，並且使用四至五種保養品。還會另外使用加強保濕力和有著特別香味的乳液。」，Tiffany 也提到每當海外巡迴時，常常必須自己上妝，而成員之中太妍和 Jessica 的化妝功力可說是擁有大師級的專業水準。

素顏美女潤娥的秘密

潤娥在節目《Get it Beauty》中曾公開了自己如何維持透明白皙肌膚的秘訣。在被問到是否使用很多化妝品時，她特別透露：「因為我是屬於乾性皮膚，所以會塗很多保濕霜，也會特別注意保濕產品。妝容方面喜歡只用睫毛膏、粉底和腮紅的簡

傳言中的「少女時代減肥食譜」

韓國某節目曾公開少女時代的「減肥食譜」，宣稱少女時代之所以能保持曼妙的魔鬼身材，和9雙修長美腿都是採取一天只攝取一千兩百大卡，讓大眾對於這樣的激烈減肥法感到相當憂心。不過，秀英的親姊姊秀珍在上節目時也替她們澄清：「其實少女時代全部都是大胃王。特別是自己的妹妹秀英。」，而對於主持人反問道：「吃那麼多卻不會胖，不是更討人厭了嗎？」，秀珍姊姊也幫忙補充：「那是因為她們運動量也大，所以才能維持苗條身材。」

由此這看來少女時代9人的伙食費遠超過師兄SUPER JUNIOR這個傳聞似乎是有根據的，也讓擔心她們過度減肥的歌迷鬆了一口氣。而少女時代成員們除了維持苗條身材以外，也有個人每天都會進行的美容保養祕訣哦！

單風。」潤娥同時也表示：「自信很重要，有著積極的心態、經常保持笑容的話，人也會變得更漂亮。」看來想要美麗不能只從外在著手啊！

少女時代的保養小祕訣

太妍：使用保濕面膜。

Jessica：為了不要讓肌膚變乾燥，一定會使用面膜和保濕噴霧。

Sunny：塗眼霜。

孝淵：仔細卸妝洗臉，還有會用晚安面膜。

俞利：喝很多水！

秀英：徹底卸妝後，再由下往上擦上化妝水。還有早上第一件事就是─洗臉。

潤娥：一定會使用的是卸妝油和保濕霜，不過最近也常塗眼霜。

徐玄：睡覺時為了要替肌膚補充水分，會在頭上放置沾濕的毛巾。

第六章

最獨家的♥追星祕笈

第六章 最獨家的♥追星祕笈

喜愛少女時代的你是不是想要更接近，或者想了解少女時代時，卻不得其門而入呢？本章將從網路資源及熱門追星景點兩個部份來深入剖析，讓大家更能掌握要領喔！

網路資源篇

目前全球各地除了 S.M. Entertainment 經紀公司為少女時代設立的官方網站外，喜歡少女時代的 S♡NE 們也競相為各自支持的少女們設立個人粉絲網站，不但讓大家多了討論空間，也會利用網路力量舉辦各式的應援活動，以下以地區、語系來為這些網站分類。

● GIRLS' GENERATION Official Website

這是 S.M. Entertainment 為少女時代所設立的官方網站，內有韓、英、日、中等

四種語言可供選擇。除了少女們會不定期在上面留言給ＳＯＮＥ以外，最重要的是它的行程表功能最方便，所有少女時代的最新公開行程或是演出節目、活動播出時間等，都可以在這個網站上查到。

當然經紀公司目前也正積極發展社群網站的經營，像是Facebook、twitter、微博、me上都有少女時代的官方粉絲專屬頁面，可以讓工作人員方便又快速地更新少女時代的近況，不過重大發表及歌曲應援詞都還是會透過官方網站來宣布喔！

網址 http://girlsgeneration.smtown.com/

● 少女時代—日本環球官方網站

這是少女時代在日本所屬的唱片公司「環球唱片」替她們開設的日本官方網站。

只要所有跟少女時代在日本活動相關的，只要上這個網站看就對啦！舉例來說，像是日文作品的發售消息、日本巡迴演唱會購票情報⋯等各種資訊。當然這些網站都是純日文網站，對於不懂日文的歌迷來說，幫助或許就沒有那麼大了。不過如果運用時下流行的各種翻譯軟體，加加減減猜一猜，或許還可以看出一些端倪喔！

在此要順帶一提的是，少女時代在日本成立了一個名為「S♡NE JAPAN」的收費會員制歌迷俱樂部，會員可享有日本演唱會的優先抽票權、可購買專屬會員限定商品、還能得到特製會員證。但要成為會員必須填寫日本門號及地址，海外歌迷想要加入會員的話會比較困難一點。

網址 http://www.universal-music.co.jp/girlsgeneration/

介紹完官方網站後，下面是粉絲自發性開設的網站。這類網站通常需要加入會員，通過驗證後才能看到內容。尤其以韓文網站申請最為嚴格困難，而且有時也會碰到不開放申請的時候。但在 twitter 使用者眾多的韓國，通常這些網站也會有開設 twitter 專頁，站長會透過它來分享最新消息。

韓文網站

● flying petals

這是成員太妍最有名的歌迷網站，不管太妍到哪個國家表演，站長都會如影隨行地前去支持。網站上張貼的照片品質也非常好，幾乎可以媲美專業攝影的拍攝技

術。過去所推出的自製寫真每次發行時，總是引起歌迷間的瘋狂大搶購。

2013年在太妍生日時，flying petals 更大手筆租下了首爾市內的部分公車廣告替太妍慶生。只要是生日或跟太妍有關的一切活動，flying petals 都會準備應援活動和滿滿的禮物。就連太妍本人都感受到這份強大的愛了，她曾在簽名會上給 flying petals 站長寫下了這樣一段話：「永遠留在我身邊吧～拜託！」讓很多歌迷羨慕不已。

推特帳號 flying_petals

網址 http://kimtaeyeon.co.kr/

● COTTON CANDY

COTTON CANDY 也常被大家暱稱為「笑臉站」的太妍個人應援網站，網站介面設計是走非常可愛的糖果風格。不管是活動照片的品質，還是各個應援站所企劃的太妍應援活動，都可以看出站長對太妍的用心。

網址 http://merong77.com/

推特帳號 COTTONCANDY309

● woorissica.com

這是成員 Jessica 最具規模的歌迷網站，令人印象深刻的是在２０１３年 Jessica 參加演出的音樂劇「金髮尤物」最終場結束後，woorissica.com 替她企劃了一個象徵畢業的應援活動。當天活動也透過社群影音網站進行全球直播，讓世界各地關心 Jessica 的歌迷可以一同參與。而 Jessica 似乎也對時常參加活動表示支持她的這個網站感到很親切，在這個站所拍的照片裡可看出 Jessica 常常特別對著他們的鏡頭微笑或是打招呼，藉由發現被一般大眾稱呼為冰山公主的 Jessica 溫暖又可愛的一面。

網址 http://www.woorissica.com/

推特帳號 woorissicacom

● Jessture

Jessture 也是 Jessica 在韓國非常有名的粉絲網站，網站 LOGO 是一個狐狸尾巴的圖案，因此也被大家暱稱為「小狐狸」。這個網站最厲害的是機場照非常齊全，只要 Jessica 現身機場，網站團隊幾乎都能拍到，甚至被歌迷間笑稱是不是有派人長

期駐守機場呢？還有在 Jessture 的自製商品中常出現 Jessica 的 Q 版插畫，因為實在是太可愛了，就連 Jessica 本人的微博背景都是使用這個網站的插畫。

網址 http://jessture.net/

推特帳號 jessture_net

● heavenly forest

　　在眾多 Jessica 的專屬應援網站裡，heavenly forest 也是非常充滿熱情地跟隨 Jessica 的腳步，到世界各地參與活動。在 Jessica 拍攝電視劇、演出舞台劇時都會準備專屬的食物應援。因為拍攝出來的照片成果也非常好，目前已經出了兩本自製寫真。

網址 http://198904118.com/

推特帳號 198904118com

● Shining Smile

　　以成員 Tiffany 的招牌閃亮笑容為站名的「Shining Smile」，不僅照片品質好，同時又因為常參加各地活動，活動照數量也很多，目前已經出了三本自製寫真。對

歌迷相當親切的 Tiffany，每當看到自己的個人站前來支持，都會特別興奮地打招呼。

網址 http://www.shiningsmile.kr/

推特帳號 shining_smile_

中文網站

● Deer Yoona

從2008年就開始替潤娥應援的 Deer Yoona，記錄了很多潤娥從出道初期到現在的珍貴照片。網站 LOGO 是一隻「梅花鹿」剪影，象徵有著一雙清澈大眼，總是被大家暱稱為「小鹿」的潤娥。

網址 http://deeryoona.com/

推特帳號 deeryoonacom

● PTT-SNSD 版

PTT-SNSD 版與其他網站不同的是，這是台灣最大的 BBS 站「PTT」裡的其中一個專版，對於不習慣使用 BBS 介面的使用者來説，可能會感到比較麻煩。雖然每天

有將近千人同時在線，還算是台灣地區討論少女時代訊息非常流通的一個平台。此外，還有從少女時代第一次來台開演唱會開始，每次版上都會組織專門應援小組，少女時代之所以會對台灣歌迷的應援活動印象深刻，PTT-SNSD 版功不可沒，可說是其中的一大功臣。

網址 telnet://ptt.cc（版名：SNSD）

● Pretty 少女時代台灣首站

此站是常常會和 PTT-SNSD 版合作應援活動的一個論壇，論壇裡有很多熱心的歌迷可以一起討論，會員之間也會有韓國歌迷自製商品的代購活動。

網址 http://www.snsdtaiwan.net/

● Taiwan S♡NE

總是以「Taiwan S♡NE」的名義做應援活動的 Taiwan S♡NE 網站，活動企劃都相當完整和有制度，不只是團體的週年紀念活動以外，還有成員個人生日應援，號召力當然也很強。成立宗旨以不分你我，為少女時代送上專屬台灣歌迷的愛。而且活動也都相當有意義，像是以少女時代的名義在非洲栽種樹木，為全球防止沙漠

化盡一份心力。

網址 http://lovefromtaiwansone.blogspot.tw/

Facebook 專頁：Taiwan S♡NE

● Kissingyoon.net

　　潤娥的台灣個人粉絲網站。網站介面設計非常精美，每逢潤娥來台灣的活動也都絕不缺席，所拍的照片品質高，自家設計的歌迷自製商品也很有質感，更時常配合宣傳台灣歌迷的應援活動。

網址 http://www.kissingyoon.net/

微博帳號：Kissingyoonnet

● OH MY SUPER SUNNY

　　這是一個台灣的 Sunny 專屬個人網站，對於 Sunny 的各種應援不遺餘力，像是在 Sunny 生日時也會特地請人將他們親自準備的禮物送到 Sunny 手上。少女時代來台時，也會企劃各種應援活動。

網址 http://ohmysupersunny.blogspot.tw/

Facebook 粉絲專頁 OMSS515

● S1 加倍心思

　　這是一個支持少女時代全體成員的台灣網站，幾乎所有韓站自製商品合購或是每個成員的生日應援活動也都有參與。該網站在台灣演唱會上的聯合應援也是出錢出力。最讓人印象深刻的是這個網站曾經在成員生日當天買下台灣報紙的廣告，特別為少女們祝賀。

網址 http://beiszs1.blogspot.tw/

Facebook 專頁 beiszs1

● supergirls 吧（百度少女時代吧）

　　這是目前中國地區少女時代的相關討論訊息量最大最集中的一個專區。早在少女時代還未正式成軍前就已成立，裡面有很多資深歌迷，資料非常齊全。百度除了有以討論全體成員為主的 supergirls 吧外，還有討論特定成員的個人貼吧，像是⋯金泰妍吧、鄭秀妍吧、林允兒吧⋯等（成員名字以中國地區譯名為主），也常各自為了

喜愛的成員進行應援活動。

網址：http://tieba.baidu.com/supergirls

● expecto patronum

這是一位非常熱愛太妍的中國粉絲所設立的個人應援站，網站不但設計非常有質感，活動照片也拍得很好。太妍生日時更是大手筆送上各式各樣的禮物，該網站曾為了喜愛畫畫的太妍送上整套的色鉛筆。而在後來的訪問也可以看到，太妍確實有好好在使用這些禮物，這想必是讓送上禮物的人最開心的一件事了吧！

網址 http://www.taeyeon0309.com/

推特帳號 taeyeon0309com

● Dear Jessica 少女時代 Jessica 中文應援站

這是目前華語區最大的 Jessica 個人粉絲網站，不但應援活動都十分有系統地在進行，最讓人驚嘆的是它們的翻譯組速度超快，總是能在 Jessica 參加節目播出的隔天，就能將它翻譯成中文，讓所有不懂韓文的華語圈粉絲更快速了解 Jessica。

網址 http://www.jessicachina.net/

● 少女時代資源總站

　　所有有關少女時代的影音資源就屬這裡最豐富了！剛接觸少女時代的粉絲，如果想要更了解她們的過去，也可以在這裡找到很多她們以前參加過的節目片段。但要特別注意的是，網站內的影音資源僅供交流，請在下載完後二十四小時內刪除，大家一定要支持正版喔！

網址 http://hi.baidu.com/snsdresource

● Girls' Generation 1st Hong Kong Fans Club 少女時代香港後援會

　　簡稱為「GGHK」的這個網站是目前香港地區最有規模的少女時代論壇，只要少女時代前往香港活動，舉凡演唱會應援推廣之類的工作，也一定少不了他們的份。不過該網站的會員註冊是不定期開放，這點必須留意一下，以免錯過時間喔！

網址 http://www.gghkfc.com/

Facebook 專頁 gghkfc

● 允侑中文站

這是一個主要為潤娥和俞利應援的中文網站，不管是公演現場，還是機場都可以看到網站團隊的身影，照片也是以潤娥和俞利兩人為主。該網站在兩人生日時，總是會替她們準備禮物。看得出來潤娥、俞利兩人也都很喜歡這些心意，因為她們總是會穿上允侑中文站替她們準備的衣服、飾品。

微博帳號 yoonyulreal

網址 http://www.yoonyul.com/

英文網站

● Soshified SoShi Styling

這是一個專門記錄、研究少女時代穿著的網站，不僅是工作場合所穿的服裝，就連私下打扮都能找出是哪個牌子的衣服，也會教大家如何穿出少女時代的風格。

對於想要模仿少女時代的歌迷來說，可說是一個非常棒的網站。她們也會在每週選出當週服裝風格最佳的少女，少女時代中的時尚代表 Jessica 就常常被選為第一名。

網址 http://style.soshified.com/

● soshified

soshified 是非常有名的少女時代國際後援會，如果是英語圈的歌迷想要更了解少女時代，在這裡有齊全的新聞消息。每當少女時代到美國活動時，soshified 也會組織應援活動或是辦歌迷見面會，讓難得到美國的少女時代備感溫馨。

網址 http://www.soshified.com/

少女時代本人開設的個人專頁

在越來越多偶像開設個人專頁與粉絲互動的現在，這個舉動總是能讓粉絲感覺自己與偶像的距離似乎又近了一些。不但能夠一窺他們的日常生活，也能讓偶像更直接地與粉絲對話。因為少女時代創立個人社群頁面這部分算是起步較晚，在這之前或多或少會給歌迷一種難接近的神祕印象。

不過在2013年初從太妍開始，到現在為止已將近一半成員都開了自己的社群專頁，粉絲們每天最興奮的事情就是打開網站看有沒有少女們的更新！下面是成

員們的個人專頁介紹。當然如果喜歡的成員沒有開個人專頁也別難過，她們還是常常會在官網上留言給歌迷，或是利用 UFO 跟歌迷進行問答喔！

太妍：instagram 帳號：taeyeon_ss

Jessica：微博帳號：Sy_Jessica

Sunny：instagram 帳號：svnnynight；推特帳號：Sunnyday515

孝淵：instagram 帳號：watasiwahyo

俞利：instagram 帳號：yulyulk

追星景點篇

這邊要介紹的是跟少女時代有關的熱門景點，提供給想要跟隨少女時代足跡的歌迷們一個參考。

● S.M. Entertainment

如果說要在哪裡最有可能看到少女時代偶像本尊的地點，當然要提到少女時代

的所屬經紀公司「S.M. Entertainment」。不管什麼時候去那裡看，外面幾乎都會站滿想要一睹偶像風采的歌迷們，當然不只有 S♡NE，還有其他為了像是 SUPER JUNIOR、SHINee、EXO 等 S.M. Entertainment 旗下偶像前來的歌迷。

S.M. Entertainment 大樓佔地非常廣，走出地鐵站後再步行一段距離，就會看到外牆掛有巨大海報的經紀公司。不過2013年7月，由於正在裝修的緣故，所有藝人都改到另一棟較遠的大樓練習。以下是前往 S.M. Entertainment 的交通指南，而附近也有許多知名經紀公司，像是 2PM 的經紀公司「JYP ENTERTAINMENT」以及旗下擁有 CNBLUE 的「FNC ENTERTAINMENT」，歌迷們可以在行程規劃上安排在一起。

· S.M. Entertainment 大樓：地鐵盆唐線狎鷗亭羅德奧站2號出口，一直直走就會在左手邊看到一棟寫有 S.M. Entertainment 的巨型大樓。

· S.M. Entertainment 裝修期間臨時練習室：經過剛剛介紹的 S.M. 公司後，再左轉進入旁邊的巷子，然後直走到大馬路上，途中會經過清潭中學，然後右轉後再直走，

直到看到右手邊有一棟掛有「S.M. Entertainment」招牌的大樓，最簡單的方法還是，當你看到有許多歌迷站在大樓門口，就是告訴你「你找到啦！」

追星歌迷最神通廣大了！如果不清楚少女時代的行程，或許到了那裡可以跟歌迷們交換資訊。通常有很多歌迷在外面聚集就是意味著那天可能會有藝人到公司練習，耐心的等一下可能會有意想不到的驚喜喔！

● COFIOCA 珍珠奶茶店

位於狹鷗亭站的這間珍珠奶茶店可是少女時代的最愛，每當她們到公司練習時，也常常會順路到店內消費。其實不只少女時代，像是東方神起、SUPER JUNIOR、EXO、KARA…很多韓國明星也都是這間店的常客。粉絲可以在店內一邊享用美味的珍珠奶茶，一邊欣賞每位大明星所留下來的簽名，說不定運氣好還可以遇見來買珍奶的明星喔！不過要注意的是店內空間狹小，而且韓國的珍珠奶茶做法也跟台灣有些不同，可不要感覺奇怪喔！

交通指南：

地址：首爾特別市江南區新沙洞 659-9

盆唐線狹鷗亭羅德奧站6號出口往前走，在第二個路口往左走進去後，再右轉進第二路口後即可看到。步行時間大約五至七分鐘。

營業時間：10:30～22:30

● Eyebis 眼鏡行

大家都知道太妍的爸爸媽媽經營了一間眼鏡行，而這間名為「Eyebis」的眼鏡行也是 S♡NE 前往韓國時的一個熱門朝聖景點。最吸引人的是眼鏡行裡面，還附設了一間堆滿各國粉絲送的禮物，所布置而成的小型太妍博物館，裡面可以自由拍照，之後你送上的紀念禮物也有可能會出現在這裡。

太妍的爸媽也會很熱情的歡迎每位 S♡NE 到這裡拜訪喔！幸運的話，或許還可以看到偶爾會出現在店裡的太妍哥哥，可以親眼看看他到底跟太妍有多相像呢？不過在此也提醒每位到眼鏡店拜訪的 S♡NE，千萬不要強迫太妍的家人與你合照或是簽名喔！因為他們都不屬於公眾人物，所以請不要過度打擾他們的生活。

還有如果有想配眼鏡的 S♡NE 也可以到這裡選購，會有專業的驗光師為你服務，

太妍爸爸在店內的話，可能也會給你意見，說不定還可以趁機聊天呢！另外還要向大家推薦，如果到了全州旅遊，可別忘了品嚐一下他們知名的「全州拌飯」喔！

交通指南

地址：全羅北道全州市完山區孝子洞一街 454-1 Sodo Plaza 1F

因為眼鏡店是在全州市內，所以一般從首爾市出發的Ｓ♡ＮＥ想要前往的話，必須先從龍山站搭乘前往全州的火車，抵達全州車站後再搭乘計程車，如果是不懂韓文的歌迷也可以拿著寫有「SODOPLAZA」的紙條給司機就可以了。

●弘大 Four Seasons House

Four Seasons House 是2012年潤娥及張根碩合拍的電視劇「愛情雨」的主要拍攝場景，拍攝結束後變成了開放一般遊客遊覽的觀光景點。Four Seasons House 除了開放一、二樓拍攝場景供參觀外，地下室還有另外展示愛情雨導演尹錫瑚的其他電視劇代表作品的海報及道具。推薦給所有喜歡這齣戲的戲迷，來這裡重溫看戲時的感動。不過館內有些設施是禁止觸碰的，大家在興奮之餘也別忘了禮節喔！

交通指南

地址：首爾麻浦區上水洞 Yoon's color 的私宅

地鐵搭到弘大入口站後，步行至弘大正門。再右轉繼續直走。直到看到星巴克後，再左轉上坡一小段後的右手邊會看到 Four Seasons House 的標示了。

門票：5000 韓元（可抵飲料）

營業時間：星期一～星期六 10:00～17:00

● 馬福林奶奶辣年糕

　　馬福林奶奶辣年糕是由徐玄和 CNBLUE 的鄭容和演出實境節目「我們結婚了」的第一次約會場景，也是所有喜歡「容徐夫婦」粉絲們的心中聖地。但「容徐夫婦」當初約會的景點是馬福林奶奶的小兒子所開的分店，並不是馬福林奶奶本店，如果要前往朝聖的朋友要先留意喔！本店有掛著當初容徐夫婦拍攝時所留下的照片，店內也有會說中文的服務生，語言問題不用擔心。

　　而當時「容徐夫婦」在二樓用餐，大家可以試著坐在當時他們兩人坐過的座位上回想他們的點點滴滴。店內食物不用說也是既美味又便宜，就算不是為了追星，也是非常推薦大家來到這裡用餐。

第六章 最獨家的♥追星祕笈　　**218**

交通指南

地址：首爾市中區新堂一洞 300-18

地鐵新堂站 8 號出口出來後，左轉再直走 5 分鐘左右即可抵達。

營業時間：平日 08:00 ～ 01:00；假日 08:00 ～ 02:00；每月第一、四個星期一及年節假日公休。

● 青春不敗偶像村

第一季「青春不敗」拍攝結束後，當時大家一起生活的偶像村被保留了下來。村內留下了充滿大家回憶的農用車、大家一起煮飯做菜的廚房。當時在節目中由成員們飼養的小狗燦爛和幼稚、KARA 的荷拉所飼養的母雞不敗，還有 Sunny 最疼愛的黃牛小青都還好好的繼續在偶像村生活著。對於青春不敗影迷來說，懷念節目成員一起在偶像村生活的那段時光時，還可以來這裡走走真是最美好的一件事了！

交通指南

地址：江原道洪川郡南面揄峙里

從首爾出發的遊客可以坐地鐵到江邊站的東首爾客運站，然後再坐長途客運到陽德院後，再搭計程車到偶像村（一趟大約 5000 韓元）

● Goobne Chicken

在上一章有提過的少女時代所代言的炸雞店—Goobne Chicken，是 S♡NE 在韓國必嚐的美食之一。在首爾也有許多分店，我們以最多人去的新村店來介紹。

Goobne Chicken 的招牌炸雞跟其他炸雞店比較起來，最為特別的地方是用烤的炸雞。當然店內也還有原味炸雞跟醬料炸雞可供選擇。而他們也貼心地準備讓想要嚐試各種不同口感的客人有多樣化的選擇，也就是所謂的「半半 MENU」，客人可以自己挑選你想要的炸雞部位，半份半份的搭成一份。而他的小菜也是無限量供應，包括有醃蘿蔔、沙拉、還有一種特別的餅乾小菜。此外店內備有 LCD 大螢幕電視，讓大家可以跟三五好友在這裡一起欣賞球賽。

交通指南

地鐵 2 號線新村站 3 號出口出來後，沿著大馬路往延世大學的方向步行約 15 分鐘後，右前方會看到昌川教會，右轉再直走約 5 分鐘，右手邊就是新村店了。

少女時代成員名字

身為S♡NE，當然不能不知道少女時代成員們的名字囉！不論是在演唱會，或是參加任何宣傳活動，都會看到S♡NE拿著為各個成員或是少女時代所製成的手幅及特製的應援海報。當少女時代們看到寫有自己韓文名字的海報，都會倍感親切。幸運的話，還可以看到她們向你揮手微笑哦！

● 소녀시대（sonyeosidae：搜妞希得）——少女時代

● 태연（taeyeon：鐵焉恩）——太妍

● 제시카（jesikka：潔西卡）——Jessica

● 티파니（ttippani：梯葩妮）——Tiffany

● 윤아（yuna：悠那）——潤娥

● 효연（hyoyeon：呵悠焉恩）——孝淵

● 수영（suyeong：書庸）——秀英

● 썬니（sseonni：桑妮）——Sunny

● 서현（seohyeon：搜喝優恩）——徐玄

● 유리（yuri：悠利）——俞利

少女時代應援語

● 「지금은 소녀시대, 앞으로도 소녀시대, 영원히 소녀시대.」

「現在是少女時代，以後也是少女時代，永遠是少女時代」相信每一位 S♡NE 的內心一定會牢記住這句少女時代最具代表的隊呼應援語，畢竟一但迷上少女時代，當然就會永遠地喜歡下去。每次在演唱會上，絕對會看到粉絲們拿著寫滿這些字的手幅，代表著自己對少女時代的忠誠，以及無比的熱愛，可參考下列念法。

jigeumeun sonyeosidae, appeulodo sonyeosidae, yeongwoni sonyeosidae（羅馬拼音）

基更悶 搜妞希得, 啊波露豆 搜妞希得, 庸問你 搜妞希得（中文拼音參考）

● 「대단하다.」 (taedanada ;鐵單那搭)

這句韓語的意思是，了不起、不簡單。少女時代曾經有一次參加綜藝節目「黃金漁場」錄影時，當時 Jessica 想稱讚俞利，於是說了這句韓語。結果竟然被大家笑說，她的語氣既冷淡又很不誠懇，沒想到後來這句話居然成為了少女時代和粉絲之間的流行語，甚至還用來笑 Jessica。

222

● 「우리 오래 가자.」（uli olae kaja；烏哩 歐勒 咖渣）

意思是，我們長長久久地走下去吧！這是少女時代今年六月在首爾舉行演唱會時，死忠的S♡NE們為了慶祝少女時代於八月份，出道滿六周年的紀念，特別在演唱會中，全場舉起的特製手幅上所寫的文字，以表示對偶像的忠心。

● 「수고하셨습니다.」（Sugohasyesseumnida；書勾哈休（斯恩）你大）

這句話的意思是，辛苦了—當S♡NE見到結束工作行程的少女時代時，常常會對她們說這句話。少女時代成員們聽了，都會感到很窩心哦。

● 「힘내세요.」（himnaeseyo；（呵音）恩餒誰攸）

請加油！這句話常常會和上一句，辛苦了！一起使用哦。行程忙碌的少女時代成員們，不論是在成員們個人的instagram或是推特等，對她們說，請加油！她們就會感受到S♡NE一直在為她們打氣加油哦！

● 「역시『소원』가 짱이야.」（yeksi So One ga jjangiya；悠司 索望 嘎 醬伊呀）

「果然是『S♡NE』最棒啊！」，這是少女時代很喜歡說的一句話，在演唱會中也常常聽得到哦！其實這句話是對某人表示佩服的意思，不過在演唱會中，當少女時代強烈感受到 S♡NE 的熱情支持時，就會說這句話來回應 S♡NE，這樣表示 S♡NE 在演唱會中的應援實在是太棒了！。『S♡NE』也可以改成『少女時代』，或者放入你最愛的成員名字。當少女時代成員們在舞台上說「果然是 S♡NE 最棒啊！」，這個時候就可以用韓語來回應少女時代：「果然是少女時代最棒啊！」

演唱會及活動的應援手幅

相信大家一定會在演唱會或是活動現場，看到S♡NE拿著各具特色的應援手幅。

手幅的大小並沒有一定的尺寸限制，從手持的、大海報，甚至連等身大小的都有。

有些應援站的成員，還會策劃大型拼排手幅，讓全場的S♡NE一同合作，連接成環繞觀眾席的大型應援手幅。當大型手幅排列成功時，少女時代成員們都會感動不已，S♡NE最滿足的就莫非這一刻了。

這邊和大家分享幾款絕對搶眼的應援手幅標語，附上羅馬拼音、中譯及中文拼音參考，大家也可以把應援語學起來哦！下次有機會參加少女時代的演唱會時，也可以拿著自己特製的應援手幅，少女時代的成員們絕對會注意到你，且向你微笑打招呼唷！

絕對搶眼的手幅標語

평생 노예 예약

中　　譯	預約一生當你的奴隸
羅馬拼音	ppyengsaeng noye yeyak
中文拼音參考	篇恩（森恩）諾耶 耶訝卡

세상에서 제일 예쁜 여자 .

中　　譯	世界上最漂亮的女生
羅馬拼音	sesangeseo jeil yebbeun yeoja
中文拼音參考	誰尚誒搜（崔一）兒耶本 悠紮

여기 보세요 .

中　　譯	請看這裡。
羅馬拼音	yegi poseyo
中文拼音參考	悠（葛伊）波誰呦

보고 싶어요 .

中　　譯	想你
羅馬拼音	pogo sippeoyo
中文拼音參考	波勾 希頗優

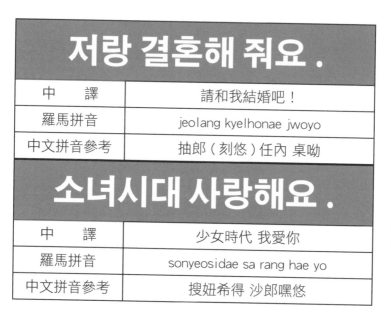

저랑 결혼해 줘요.	
中　譯	請和我結婚吧！
羅馬拼音	jeolang kyelhonae jwoyo
中文拼音參考	抽郎（刻悠）任內 桌呦
소녀시대 사랑해요.	
中　譯	少女時代 我愛你
羅馬拼音	sonyeosidae sa rang hae yo
中文拼音參考	搜妞希得 沙郎嘿悠

絕對搶眼的手幅標語

第七章

最完整的♥少女時代年表

第七章　最完整的♥少女時代年表

1989 年 3 月 9 日：太妍誕生於韓國全羅北道全州市。

1989 年 4 月 18 日：Jessica 誕生於美國舊金山。

1989 年 5 月 15 日：Sunny 誕生於美國洛杉磯。

1989 年 8 月 1 日：Stephanie（Tiffany 的本名）誕生於美國洛杉磯。

1989 年 9 月 22 日：孝淵誕生於韓國仁川廣域市。

1989 年 12 月 5 日：俞利誕生於韓國京畿道高陽市。

1990 年 2 月 10 日：秀英誕生於韓國京畿道廣州市。

1990 年 5 月 30 日：潤娥誕生於韓國首爾市永登浦區。

1991 年 6 月 28 日：徐玄誕生於南韓首爾特別市。

2000 年 2 月：Jessica 和家人在百貨公司逛街時，意外地被星探發掘，之後就進入 S.M. Entertainment 開始練習生課程。

2000 年：秀英參加 S.M. Entertainment 舉辦的選秀會後，獲得甄選合格，正式進入公司當練習生。

2002 年 1 月 20 日：秀英離開 S.M. Entertainment，參加日本選秀節目「五花八門淺草橋」獲得出道資格，與日本優勝者組成名為「Route Ø」（Route yon）的雙人組合。

2002 年：潤娥參加 S.M. Entertainment 在首爾市舉辦的選秀會，並獲得甄選合格，隨後就進入 S.M. Entertainment 當練習生。

2003 年 7 月 23 日：Route Ø 解散，秀英返回韓國回到 S.M. Entertainment 當練習生。

2003 年：太妍開始向歌手 The One 學習聲樂；徐玄則是在首爾乘坐地鐵時被星探發掘，隨後進入 S.M. Entertainment 當練習生。

2004年3月～8月：孝淵在北京師範大學第二附屬中學國際學生部學習中文。

2004年：太妍參加S.M. Entertainment所舉辦的第八屆S.M.青少年選拔大賽，榮獲最佳歌手獎及大會獎，並正式進入S.M. Entertainment擔任練習生；而Tiffany則是參加S.M. Entertainment在洛杉磯舉辦的選秀會，Tiffany最後獲得了CJ/KMTV USA-LA Contest第一名，進入該公司當練習生。

2005年：孝淵在MKMF音樂大賞上，擔任師姐BoA特別表演的剪影替身。

2007年5月10日：俞利、秀英兩人一起在KBS電視台情境喜劇「無法阻擋的婚姻」中演出。

2007年6月4日～2008年2月1日：秀英跟SUPER JUNIOR成員晟敏一起主持廣播節目「天方地軸」。

2007年7月23日：潤娥首次參與戲劇演出，MBC電視台連續劇「9局下2出局」中飾演劇中第三女主角辛珠英。

2007 年 8 月 5 日：少女時代透過 SBS 電視台的音樂節目「人氣歌謠」，首次公開亮相，這一天也被訂為少女時代的出道日。

2007 年 11 月 1 日：少女時代正規一輯「GIRLS' GENERATION」發行。

2007 年 11 月 5 日～2008 年 6 月 13 日：Tiffany 跟金彗星一起主持 Mnet 電視台節目「少男少女歌謠百首」。

2008 年 1 月 8 日：Jessica、Tiffany、徐玄三人獲邀為 Nexon 公司的線上遊戲「瑪奇」合唱兩首歌曲。一首是遊戲主題曲「It's Fantastic」，另一首則是遊戲插入曲「壞哥哥」。

2008 年 1 月 28 日：太妍演唱 KBS 電視台電視劇「快刀洪吉童」中的主題曲「如果」。

2008 年 2 月：太妍自全州藝術高中畢業，並獲得校方頒發的終生成就獎。

2008 年 2 月 4 日～2008 年 7 月 30 日：Sunny 和 SUPER JUNIOR 的晟敏一起主持 Melon 廣播電台的節目「天方地軸」。

2008 年 4 月 7 日～2010 年 4 月 26 日：太妍開始跟 SUPER JUNIOR 成員強仁在

MBC 電台共同主持「強仁、太妍的好朋友」廣播節目。

2009 年 4 月 19 日：強仁離開後，太妍正式獨挑大樑主持節目。

2008 年 5 月 5 日：潤娥在 KBS 電視劇「你是我的命運」中擔任女主角張晨曦，這也是潤娥第一次擔任女主角。

2008 年 9 月 17 日：太妍演唱 MBC 電視劇「貝多芬病毒」裡的插入曲「聽得見嗎」，也藉著此歌拿下 2008 年金唱片獎大賞中的「最佳人氣獎」。

2009 年 1 月 7 日：少女時代迷你一輯「Gee」發行，主打歌「Gee」締造 KBS 電視台音樂銀行九週冠軍的驚人佳績；太妍開始在 MBC 電視台實境綜藝節目「我們結婚了」中演出，與搞笑藝人鄭亨敦成為假想夫婦，兩人年齡相差 11 歲。

2009 年 3 月 26 日：Tiffany 在 SBS 電視劇「王女自鳴鼓」中演唱插入歌「我一個人」，這也是 Tiffany 的第一首個人歌曲。

2009 年 4 月 4 日：Tiffany 與俞利兩人一起主持 MBC 電視台音樂節目「Show! 音樂

中心」。

2009 年 4 月 15 日：潤娥在 MBC 電視劇「男版灰姑娘」中擔任女主角徐幼珍，跟韓國天王大哥權相佑一起同台飆戲。

2009 年 6 月 29 日：少女時代迷你二輯「說出你的願望」發行。

2009 年 9 月 23 日：太妍與 Sunny 共同演唱 MBC 電視劇「向大地頭球」的插入曲「這是愛情」。

2009 年 11 月 14 日：Jessica 演出她的第一齣音樂劇「金髮尤物」，她在劇中擔任主角艾兒伍茲。

2009 年 12 月 12 日：太妍、Jessica、Sunny、秀英、徐玄與師兄 SUPER JUNIOR 中的圭賢、晟敏、東海、厲旭合唱首爾觀光宣傳曲「首爾頌（S.E.O.U.L.）」。

2009 年：秀英進入韓國中央大學戲劇電影學系就讀，潤娥則是選擇韓國東國大學戲劇電影學系入學。

2010 年 1 月 28 日：少女時代正規二輯「Oh!」發行。

2010 年 2 月 2 日～2010 年 8 月 3 日：太妍跟 2PM 成員祐榮、主持人金申英等人一起主持 KBS 電視台談話性節目「乘勝長驅」。

2010 年 2 月 21 日～7 月 11 日：潤娥在 SBS 電視台的綜藝節目「家族誕生 2」中擔任固定成員，其他還有像是 2PM 的澤演和 SUPER JUNIOR 的希澈也都有參與此節目。

2010 年 2 月 27 日～2011 年 4 月 2 日：徐玄和 CNBLUE 的成員鄭容和開始參與 MBC 電視台綜藝節目「我們結婚了」的演出，兩人是一對被歌迷暱稱為「容徐夫婦」或「紅薯夫婦」的可愛假想夫妻。

2010 年 5 月 2 日：太妍、Jessica、Sunny、Tiffany、俞利、潤娥、徐玄與野獸派男子團體 2PM 合唱韓國加勒比海灣水上樂園的廣告曲「Cabi」。

2010 年 5 月 7 日：太妍首次在音樂劇「太陽之歌」中扮演女主角雨音薰。

2010 年 8 月 30 日：潤娥替自己代言的彩妝品牌 INNISFREE 演唱廣告歌「Innisfree Day」，這也是潤娥第一首個人歌曲。

2010 年 9 月 6 日：太妍與徐玄兩人一起為動畫電影「神偷奶爸」擔任韓國版的配音。

2010 年 9 月 8 日：首張日語單曲「GENIE」發行。

2010 年 10 月 13 日：Jessica 與韓國知名麵包店「Paris Baguette」合作，發行數位單曲「Sweet Delight」，這首歌也是 Jessica 的第一首個人歌曲。

2010 年 10 月 20 日：第二張日語單曲「Gee」發行。

2010 年 10 月 27 日：少女時代迷你三輯「HOOT」發行。

2010 年 11 月 7 日：太妍與出道前的聲樂老師 The One 合作，合唱歌曲「像星星一樣」。

2010 年 12 月 13 日：太妍在 SBS 電視劇「雅典娜：戰爭女神」中，演唱插入曲「我愛你」，這首歌也在韓國各大流行音樂排行榜拿下第一名的佳績。

2011 年 1 月 31 日：太妍與歌手金範秀合作，兩人合唱歌曲「不同」，同樣一公開就佔領韓國流行歌曲排行榜首位。

2011 年 4 月 17 日：太妍在公開活動時，歌曲進行到一半就被某位激進歌迷企圖強行拉下舞台。

2011年4月27日：第三張日語單曲「MR.TAXI／Run Devil Run」發行。

2011年5月18日：Jessica為KBS電視劇「浪漫小鎮」演唱插入曲「淚水滿溢」。

2011年6月1日：首張日語專輯「GIRLS' GENERATION」Oricon週間最高排名第一。

2011年8月28日：秀英和姊姊為了參加一場慈善活動，在途中發生了車禍。兩人被醫師要求立刻停止手上活動。直到同年9月27日秀英才回到隊上恢復工作。

2011年10月19日：少女時代正規三輯「The Boys」發行。

2011年11月12日～2012年11月17日：孝淵和Sunny參與KBS電視台的實境綜藝節目「青春不敗2」。

2011年11月25日：Tiffany在音樂劇「名揚四海」中擔任女主角卡門，同劇演員還有SUPER JUNIOR的銀赫、和GOD的孫昊永等人。

2012年1月4日：Jessica在KBS電視劇「暴力羅曼史」中飾演女配角姜鐘熙，是劇中男主角李棟旭的初戀情人。

2012年1月19日：Jessica與饒舌歌手金振彪為自己也有參與演出的KBS電視劇「暴

力羅曼史」合唱插入曲「怎能」。

2012 年 2 月 1 日∷ Sunny 與 Brown Eyed Girls 的成員 Miryo 合作歌曲「我愛你 我愛你」，並收錄在 Miryo 的首張迷你專輯裡。

2012 年 2 月 11 日∷太妍跟 Tiffany、徐玄三人開始一起主持 MBC 電視台的音樂節目「Show! 音樂中心」。

2012 年 3 月 19 日～2012 年 5 月 22 日∷俞利參與 SBS 電視劇「時尚女王」演出，劇中飾演女配角崔安娜，這也是俞利第一次的個人戲劇演出。

2012 年 3 月 26 日∷潤娥在 KBS 電視劇「愛情雨」中一人分飾兩角—金允熙與鄭荷娜，這齣戲是由韓流巨匠尹錫瑚所執導，劇情跨越時空分別敘述 1970 年及 2012 年的愛情故事。

2012 年 3 月 28 日∷太妍為 MBC 電視劇「The King 2 Hearts」演唱劇中插入歌「瘋狂地想念你」，此曲甫推出就橫掃韓國各大音源網冠軍，締造了「All Kill」的驚人成績。

2012 年 3 月 30 日∷ Sunny 演出音樂劇「神鬼交鋒」中飾演女主角布蘭達一角頗受

粉絲喜愛。

2012年5月2日：太妍、Tiffany、徐玄組成少女時代第一個小分隊「太蒂徐」，並推出迷你專輯「Twinkle」。

2012年5月：孝淵參加舞蹈比賽節目「Dancing With The Stars 2」，最終獲得了第二名的佳績。

2012年6月6日：秀英開始主持SBS電視台的娛樂新聞節目「深夜TV演藝」。

2012年6月27日：第四張日語單曲「PAPARAZZI」發行。

2012年8月15日：Jessica與妹妹f(x)的Krystal一起為SBS電視劇「致美麗的你」合唱插入曲「Butterfly」。

2012年9月5日：秀英演出tvN電視劇「第三醫院」中擔任劇中女配角李藝貞，飾演一位中提琴演奏家。

2012年9月26日：第五張日語單曲「Oh!」發行，Oricon週間最高排名第一。

2012年10月18日：Jessica代言韓國現代汽車PYL系列廣告並演唱廣告曲「My Lifestyle」。

2012 年 11 月 21 日：第六張日語單曲「FLOWER POWER」發行。

2012 年 11 月 28 日：第二張日語專輯「GIRLS' GENERATION II-Girls & Pace」發行。

2013 年 1 月 1 日：少女時代正規四輯「I GOT A BOY」發行。

2013 年 3 月 20 日：首張日語精選輯「BEST SELECTION NON STOP MIX」發行

2013 年 6 月 19 日：第七張日語單曲「LOVE & GIRLS」發行。

2013 年 7 月 2 日：Jessica 替成員秀英所演出的 tvN 電視劇「戀愛操作團」演唱插入曲「像你一樣的人」。

少女時代的故事…to be continued ！

國家圖書館出版品預行編目 (CIP) 資料

我愛少女時代全紀錄：最完整、最詳盡、
最獨家 / 少女時代研究會 編著 . -- 初版 . --
新北市：繪虹企業, 2013.12
　面；　公分 . -- (愛偶像；5)
ISBN 978-986-5834-18-0 (平裝)

1. 歌星 2. 流行音樂 3. 韓國

913.6032　　　　　　　　102016592

愛偶像 005

我愛少女時代全紀錄
♥ 最完整、最詳盡、最獨家 ♥

作　　者／ W.C.H、NOYES
編　　著／少女時代研究會
主　　編／陳琬綾
封面插圖／ Chalterra. Ann
封面設計／林美玲
編輯企劃／大風出版
出 版 者／繪虹企業股份有限公司
發 行 人／張英利
電　　話／ (02)2218-0701
傳　　真／ (02)2218-0704
E - M a i l ／ rphsale@gmail.com
Facebook ／ https://www.facebook.com/rainbowproductionhouse
地　　址／台灣新北市 231 新店區中正路 499 號 4 樓

初版四刷／ 2016 年 10 月
定　　價／新台幣 250 元